DRAWING
the
HEAD
and
HANDS

肖像素描技巧指南

從構造到透視，全方位掌握頭手素描基礎，
畫出三度空間感人物的五大示範課

A classic how-to-draw book featuring helpful images as well as in-depth art theory
from a legendary illustrator and major influence for comic book and graphic novel artists.

安德魯・路米斯
Andrew Loomis

林奕伶———譯

Contents

致本書讀者

願本書讓你的鉛筆如生雙翼，
帶你飛往技藝的巔峰

掌握訣竅，隨心所欲畫出栩栩如生的肖像畫

注1
《奶油小生》（*The Butter and Egg Man*）為喬治・S・考夫曼的劇作。劇中男主角名彼得・瓊斯。

人類何等幸運，無論男女老少，都被賦予一張容易分辨的獨特臉孔。如果所有臉孔都像蕃茄上貼的標籤，長得完全一樣，那我們將生活在非常錯亂的世界。若要我們想像，生活大概就像是一連串反覆的經驗累積，以及和不同的人打交道。假設有一天，奶油小生瓊斯¹和銀行家史密斯長得一模一樣。桌子對面的那張臉可能是墨菲太太、高布雷太太，又或者是托洛斯基太太——你根本無從確認。假設雜誌、報紙和電視上的臉孔都簡化成只有一種男性和一種女性的面貌，人生會變得多麼無趣！就算你的臉蛋不能成為資產，就算那張臉一點也不漂亮，但大自然卻給了我們天大的好運——至少我們都是獨特的。無論好壞，幸好每個人都有一張絕對屬於自己的臉。

這種臉的獨特性對任何人來說都是極為有趣的課題，特別是對素描有一丁點兒天賦的人。一旦開始理解構成差異的部分原因，研究這個課題就變得十分引人入勝。透過我們的臉，大自然不但能辨認我們，還能告訴全世界更多有關每個人的事。

▌ 成功畫出頭像的祕密

我們的思想、情緒、態度，甚至生活方式，都顯現在臉上。皮肉的動作變化——即表情的力量，增加的不單是個性特點。不妨多用點心思關注進出我們意識的無數臉孔。且不說表情的心理與情感層面，我們能用簡單的語言說明微笑、皺眉，以及被我們稱為臉部表情的各種變化的基本構造原理；我們能說，一個人看似歉疚、羞愧、害怕、滿足、生氣、得意、自信、沮喪等不勝枚舉的表情。幾條附著在頭骨上的深層肌肉，操作出每一種表情，但這些肌肉與骨骼並不複雜或難懂，其中更蘊含了豐富的趣味！

話說在前頭，成功畫出一個頭像並非「深刻內省」或讀人心思那回事。它主要是正

確解讀形體的比例、透視，以及光線明暗。藉由解讀形體，將所有特質帶入素描中。如果畫家做對了，畫就會透出靈魂或性格。身為畫家，我們只能看、分析，再下筆。一雙眼若畫出結構且明暗正確，就會顯得生動——這是因為技巧，而不是畫家有能力解讀畫像人物的心靈。

造成人物外型迥異的最大因素，是頭顱本身的形狀不同。頭的形狀有圓形、方形、面寬而下顎突出、瘦長或窄小、下顎後縮等。有的頭頂和額頭又高又圓，有的則是頭頂和額頭低。有些臉內凹，有的則外突。有的鼻子和下巴突出，有的內縮。眼睛也有大有小，有分得開也有靠得近的。耳朵的形狀和大小更是千奇百怪。臉有瘦也有胖，骨骼有粗大也有細小。有長嘴唇、闊嘴唇、薄嘴唇、豐滿的嘴唇、突出的嘴唇，其多樣性與鼻子的大小形狀不相上下。可以看出來，將這些不同的因素交叉相乘，將產生幾百萬種不同的臉孔。當然，按照平均法則，某些因素的組合必定會重複出現。因此，沒有血緣關係的人有時候也會十分相似。每個畫家都曾聽人說過，他畫的某個頭像看起來像誰，或是像說話者的朋友或親戚。

對畫家來說，最簡單的辦法就是先將頭顱想成柔軟容易彎曲，可以因為壓力而呈現特定形狀——有如將橡膠球擠壓成各種形狀，卻不改變真正的體積。雖然頭顱有各種形狀，實際測量數據結果卻非常接近，即體積大致相同，只是形狀殊異。假設我們用軟黏土塑造頭顱，再放於木板之間，擠壓成各種不同的形狀，同樣體積的黏土可以做出窄頭、寬頭、腮骨外擴等各種頭型。頭型如何形成不是我們關心的問題，我們只是要分析並判斷打算要畫的究竟是哪一種頭顱。稍後等你更熟悉頭顱的結構，就能得心應手地表現這些變化，幾乎任何想畫的類型你都能畫得令人信服。同時，

眼前若有任何類型，你都能胸有成竹地下筆。等到你了解皮肉在臉部骨架上如何分布，就能給同一顆頭變換表情了。記住一點，頭顱骨除了下顎之外，位置都是固定無法移動的，皮肉卻可以活動且不斷變化，還會受到健康、情緒，以及年齡的影響。等到頭顱骨完全成熟，就會終生維持原樣，並成為各種容貌的結構基礎。因此，頭顱向來是學習的基礎，其他可辨識的特徵就建立其上。

▌定下輪廓，建立頭部結構

我們從頭顱得出五官的間距，這對畫家而言比五官本身更重要。五官必須在結構中占據適當的位置。如果位置正確，畫起來就沒有什麼問題。沒有正確定好位置就企圖畫出五官，幾乎是不可能的任務——眼睛會顯得怪模怪樣；嘴巴會奸笑而不是微笑；臉部會呈現詭異猥瑣的表情。企圖糾正看似畫得不準確的臉，還有可能適得其反。與其將眼睛移到眼窩中，我們不如削減臉頰；如果下顎太外突，就將額頭畫大一點。我們應該知道，在最初定下輪廓時，就是在建立整個頭的結構。這一點，我相信你可以從接下來的內容得知。

完全外行人的嘗試和根基扎實的處理，兩者最大的差別是，新手會先在完全空白的空間畫出眼睛、耳朵，以及嘴巴，再用線條圍繞起來，成為臉的輪廓。這是只有高度及寬度的二度空間素描。我們必須加入厚度，呈現出三度空間，意思就是畫的整個頭必須像是存於空間之中，再從那上面塑造出整張臉。這樣做，不僅能放上五官，還可以確立光與陰影的塊面，更能辨別由肌肉、骨骼，與脂肪的底層結構造成的高低起伏與皺摺。

如何幫新手從這個第三度空間著手，不同老師會建議不同方法。有些利用蛋形，有些則用立方體或塊狀，甚至還有從五官之一開始，再從這周圍開始往外建立形體，直到完成整個頭。不過，這些出錯的機率都很高。例如：只有頭的正面看起來才像蛋，而且即便如此也沒有顎骨的線條，另從頭的側面看也不像蛋。至於立方體，沒有一個精準的方法能將頭放到裡面。從任何角度來看，頭都完全不像個立方體。用立方體畫頭部的唯一價值，就是有助於將結構線安排成透視圖，這稍後會學到。

從一個畫來簡單，用在結構上又精準，基本上也像頭顱的形狀開始，似乎比較合理。這靠畫一顆與頭蓋骨相似的球就能做到——即兩側略微扁平的圓體，再加上顎骨以

及五官。幾年前，我偶然想到這個辦法，並作為我第一本書《素描的樂趣》的基礎。我要很開心地說，這個辦法受到極為熱烈的肯定接納，如今也獲學校及專業畫家廣泛採用。任何直接且有效率的方法，都必須預先設定頭顱、各部件及分段點。從立方體著手畫頭，道理就跟從正方形著手畫輪子一樣。切掉正方形的邊邊角角再進一步修整，最終是可以畫出一個相當不錯的輪子。你也可以一塊塊地鑿立方體，直到得出一顆頭。但是再了不起也是繞了一大圈。為何不從圓圈或球著手？如果畫不出球，可以用個硬幣或圓規。雕刻家即是從頭顱球體開始，進而雕塑出臉部的大致形狀。他沒有其他做法。

▎ 創意又準確的畫頭像法

我在本書提出這個簡單的辦法，因為這是唯一有創意又準確的方法。其他準確的方法都需要機械工具，例如投影機、描圖、縮圖器，或是方格放大法。主要的問題在於你是否希望培養畫頭的能力，或者已滿足於使用機械工具投射。我的感覺是，如果是後者，你不會對這本書感興趣。當你的生計仰賴維妙維肖的創作，又不希望投機冒險，那就要竭盡所能畫出最好的頭像。不過，若是你作畫是希望為自己帶來樂趣和成就感，我勸你將目標放在精進自己的能力。

10頁和11頁的圖說明從各式頭顱發展出各種類型的可能性。在學會設定球體與塊面之後，靠著在臉部中線上的分段，幾乎便能隨心所欲發揮，將所有部件放到結構中。你可以任意放上可大可小的下顎、耳朵、嘴巴、鼻子，和眼睛。顴骨可高可低，上唇或長或短，兩頰豐滿或下垂。將這些進行不同的組合，幾乎可以創造出無限的人物變化。親自實驗會有極大的樂趣。

在處理頭部結構時，多少會遇到相似的問題，本書分成男性頭像、女性頭像，及不同年齡層的兒童頭像來說明。我們會看到，儘管技巧的差異不大，處理方法和感覺還是相當不同。技巧問題會在PART1說明，而從中學到的知識則會應用在本書稍後的章節。

對畫家來說，能將手畫得令人信服也非常重要，而這個領域同樣沒有太多可用的資料。因此在本書的PART5，會幫助讀者了解手部結構的基本原則，以栩栩如生地描繪雙手。現在就讓我們認真努力吧。

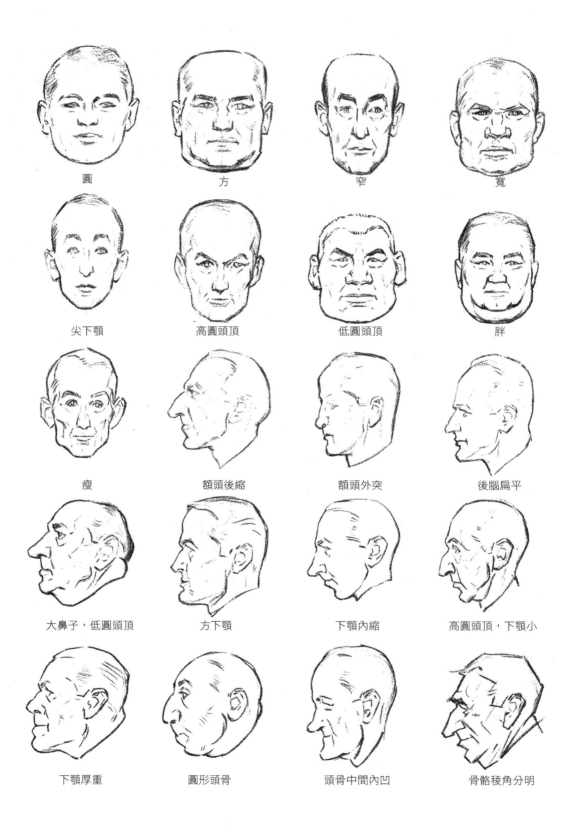

圓　　方　　窄　　寬

尖下顎　　高圓頭頂　　低圓頭頂　　胖

瘦　　額頭後縮　　額頭外突　　後腦扁平

大鼻子，低圓頭頂　　方下顎　　下顎內縮　　高圓頭頂，下顎小

下顎厚重　　圓形頭骨　　頭骨中間內凹　　骨骼稜角分明

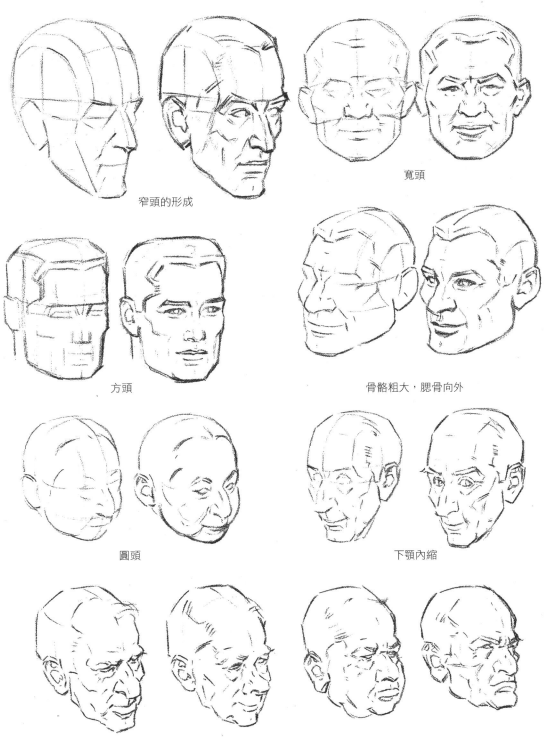

窄頭的形成

寬頭

方頭

骨骼粗大，腮骨向外

圓頭

下顎內縮

不同的五官附著在同樣的頭顱骨

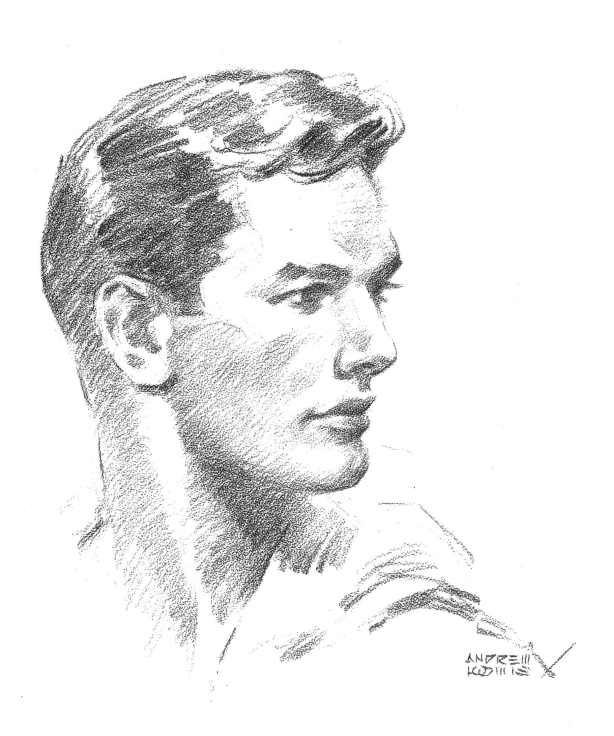

1 男性頭像
Men's Heads

我們就從建立共同目標開始吧。你或許有興趣將素描當成業餘嗜好。你可能是上素描課的美術系學生。你可能是年輕的專業人士，已經踏出校園，正努力精進自己的作品，以便帶來更多收入。或許你在多年前學過美術，現在有時間和動機重拾畫筆。或許你在競爭激烈的商業美術領域已經扎穩根基，正在尋求有什麼能幫你維持地位，甚至可能的話，再更卓越。無論你是哪一類，本書都將對你有幫助，因為書中提供實用的頭像素描技巧，可幫助零基礎的初學者，也能在比較進階的畫家陷入筆下的頭像怎樣畫就是不像的挫折時刻，提供幫助。

任何真誠努力的背後必定有個真誠的基本動機。誠實地問自己，「我究竟為何想畫頭像，而且要畫得好？」為了滿足個人成就？它對你的意義是否大到足以使你放棄從事其他活動，只為了把時間拿來學畫？你希望有一天能賣出作品，並以此謀生？你想畫肖像、掛曆的女子頭像、雜誌故事的插畫、廣告中的人物？你想改善自己的頭像素描技巧，幫助作品銷售出去？抑或素描對你來說是放鬆的一種方式，有助於紓解緊張壓力，清除心中的煩憂和其他問題？平心靜氣地徹底細查你的基本動機，因為動機若是夠強大，你的辛苦努力就有力量抵擋灰心失望與幻滅，甚至表面上的失敗。

我可以再加一條建議嗎？無論你的動機是什麼，千萬不要不耐煩。在培養真本事的過程中，不耐煩可能是最大的絆腳石。我敢說，把事情做好，意味著在朝向目標的路上克服種種障礙。技巧是克服障礙的能力，而最大的障礙通常就是我們對想做的事情缺乏知識。無論做什麼事都是同樣的道理。技巧是一再嘗試的結果，發揮我們的能力，並在得到知識的同時加以證實。我們要習慣拋開不成功的結果，重新來過。

把障礙想成是辛苦過程中料想得到的事，這樣就不會顯得那樣無法克服或是令人挫折。

我們的處理程序和一般的教科書會有些不同。一般而言，教科書似乎只將題材內容局限在問題與解答，或是技術分析。這在我看來是教科書難以閱讀吸收的原因之一。每個全力以赴的創作成果都包含個人特質——畢竟技巧事關個人。由於我們要處理的不是具體細節之類的有機材料，而是類似希望與雄心、信心或灰心等人性特質，所以必須拋開教科書的公式，將個人成就當成計畫方案的基本要素。一個指導者若是只教給學生教科書裡面的文字、冷冰冰的客觀事實，卻沒有感情、讚美或個人鼓勵，那就沒有什麼幫助。我不可能料想所有人的問題，但我確實記得自己曾面臨的問題，並假設你們的問題與我的不會有太大差別。因此，本書是在你們遇到問題之前，預先考慮到解決方法。我相信這是有效處理這類問題的唯一方法。

做些已經驗證為正確的事情，有種快樂的成分。我在這裡的職責就是給你可以自行成功創作時的可用素材，而不是證明任何人都能成功。成功只能來自個人努力，輔以個人在努力時運用的知識。如果這一點不正確，那我們光看書就什麼事都會做了，但我們都知道其實不然。幾乎任何主題都有書討論，它們的價值端看貢獻了多少知識，以及能讓人吸收多少並付諸實行。

▎ 要能畫出看不到的那隻耳朵

要畫好頭像，畫家的心思必須從模特兒的情感特質抽離，並建立客觀的觀點。否則，他可能要永無止息地畫同一張頭像，因他幾乎時時刻刻都在注意模特兒表情的些微變化，或作畫對象的不同情緒。一張臉可能有一千種變化，而一幅素描必須展現一瞬間的印象。不如就把頭想成只是空間中的形體，就像一個靜物，而不是不斷變化的個人特質。

對初學者來說，按照模型或照片來畫有一定的好處，至少題材不會動，還可以客觀地看待。所以本書很合理地採用完全客觀的方式，處理有典型五官特徵及比例配置、最符合一般頭型的形體。個別臉部特徵太過複雜，我們得先具備一個完整且準確的基本結構，以將它們嵌入其中。暫且將心思專注在一點，亦即頭顱本身就是結構，其他的都只是修飾。

人體解剖構造與結構可能看似無趣，但對建造者而言不然。學習如何使用鋸子和榔頭或許無趣，但當你開始建造自己的房屋就不會了。將頭想成機械裝置或許很難，但如果你在創造機械裝置，那就絕對不乏趣味。只需明白頭必須是良好的機械裝置才是個精巧的頭，你畫起來就會興致盎然，如同把零件放進馬達，期望它能有好表現一般。

如此一來就顯而易見，我們必須從一個盡可能近似頭顱的基本形狀開始。看看這顆頭顱，它的形體近似於一顆球，其兩側削平，背面比正面更飽滿。臉部的骨架，包括眼窩、鼻子、上顎與下顎，全都緊貼在這顆球的正面。我們第一個要考慮的，就是要將球體與臉部塊面建構得有如一體，能以各種形式傾斜或轉動。最重要的是要以完整且立體的形體建構頭部，而非只建構看得到的部分。雖然無論何時，我們看到的頭部都不可能超過一半，但就結構的觀點而言，看不到的那一半和看得到的一半同樣重要。

如果看了 18 頁的圖示 1，就會注意到我將這顆球的下半部視作宛如透明，這樣整顆球的結構就清楚明白了。如此一來，在畫頭部看得到的那一側時，就能顯得像是已繞了一圈，而得以想像看不到的區域是可見區域的翻版。以前我的一位老師曾說，「要能畫出看不到的那隻耳朵」，當時我百思不得其解這句話。後來才明白他的意思。要能感覺到沒看見的那一側，這頭像才算畫完。

▌正確建立頭部與臉部結構的要點

由前文必能明顯看出，從眼睛或鼻子開始畫起，卻忘了頭顱以及五官的位置，那是不可能正確畫出頭來。或許從方向盤開始，可以畫出一輛車。在所有繪畫中，沒有哪一個局部比整體重要，而整體向來就是將相稱的部分組合在一起。我們大可將整體細分成部分，而不是在局部上揣測，期望它們能以恰當的比例組合起來。舉例來說，知道額頭占臉部的三分之一，以及額頭在頭骨的位置，就比從額頭建立起整個頭顱容易。或許我們一直都想著頭是屬於某個人的，所以不曾從機械裝置的角度考慮。或許也從來沒有想到，微笑是個人性格正向開朗的證據，但也是機械原理在發揮作用。其實微笑牽涉到的力學，和簾幕拉繩用的力學是一樣的。拉繩的一端附著在某個固定的東西，另一端則繫到布幕。拉起細繩，也扣緊了布幕。臉頰鼓起也是一樣的道理。下顎的動作就像樞紐或起重機，不過是杵臼關節一類的樞紐。眼睛在眼窩裡轉動，

就像位置固定的滾珠軸承。眼瞼和嘴唇則像橡皮球的裂縫，除非被拉開，否則會自然密合。大腦執行的每個表情底下都有機械原理。臉部的皮膚之下，有可以擴張及伸縮的肌肉，如同人體其他肌肉。我們稍後會更詳細討論這有趣的題材。

我們畫頭是由在球體與臉部塊面確立定點開始。必須細分球體和臉部塊面，才能確立這些定點。無論你繪畫經驗多豐富、技巧多純熟、眼力訓練得多好，一定都得從正確建立頭部開始。就像木匠，無論從業多久，切割木板之前往往仍需先測量。臉部與頭部的建構同樣仰賴這些測量點。其他方法必定都會淪為猜測，無論怎樣做都像在賭博。就算有一次猜對了，勢必免不了許多錯誤。

在頭部建立臉部結構時，最重要的點在鼻梁正上方、介於兩眉之間。這一點是由鼻子的垂直線與眉毛的水平線交叉而定，而且始終固定不動。在球體上，就是「赤道」與「本初子午線」的交會點，這兩條線分別將球分成上下、左右各兩半。所有測量尺度都由這一點開始。大約從這一點往上到頭頂心的一半，就是髮際線，並因此得出額頭的距離。在交叉點往下拉出同樣的距離，即為鼻子的長度，因為從鼻端到眉毛的高度，平均來說等於額頭的高度。再往下量出相同的距離，就到了下巴的底部，因為從下巴底部到鼻子底端的距離，等於鼻尖到眉毛的距離，也等於眉毛到髮際線的距離。所以就是沿著臉的中線由上至下，均分成三等分。參見 20 頁及 21 頁的圖示 3 與圖示 4。建議拿出紙筆開始畫這些頭，將它們朝各種可能的方向傾斜。這大概就是你第一個真正研究習作的階段。現在做的，將影響此後所做的一切。圖示 4 會讓你大略知道如何適當地配置五官。五官的位置安排比畫五官本身更重要。在這個階段，五官的細節是否正確還不太重要。要讓它們落在結構線之內，這樣無論從哪個角度看，臉的兩側才能顯得對稱。

下次拿本書練習時，翻到 22 頁的圖示 5，這裡是簡化的骨骼結構說明。骨骼結構的細節並不重要，最重要的是整體的形狀。我們必須在這個形狀裡面定出眼窩的位置，仔細定好它們與中線兩側的間隔距離。找出兩邊顴骨的相對位置，還有鼻梁位置——鼻梁頂端必須在中線上，底部則是從中線延伸出去。定出腮骨的位置，並將顎線往下拉到下巴。每個頭都必須這樣建構，才能讓五官在中線上保持對稱。23 頁的圖示 6 提供更多頭骨的實際樣貌與位置配置。留意你對圖中頭部各方面構造的了解程度。我個人會嘗試去感覺這些不是輪廓線，而是立體形體的邊沿，是我能用手滑過的形體。你能覺得好像可用雙手捧起這些頭，而且它們的背面跟正面一樣立體嗎？那就

是我們現在正在努力的部分。

24頁的圖示7顯示頭在脊椎頂端（樞軸點）上的動作及頭骨基部的動作。一定要記住，這個樞軸點就在頸部圓柱裡面、頭骨的深處。頭部的旋轉並非鉸鍊式的轉動，而是以頸部中央線稍後的一點為支撐點而轉動。所以當頭往後傾時，脖子會因被擠壓而有些隆起，在頭骨基部處形成皺摺。當頭往前傾時，喉頭或喉結會往下掉而藏在脖子裡面。頭部在做橫向動作時，從耳後的頭骨，往下延伸到前方鎖骨之間的胸骨的長條狀肌肉，發揮了強大的作用。頭部後側則是有兩條附著在頭骨基部的強健肌肉，將頭往後拉。要讓一顆頭安穩地放置在頸部之上，需要一些人體解剖學的知識，這會在稍後討論。

有些畫家喜歡把頭想成由一塊塊的片狀物組合而成，將片狀物放在適當的位置即為頭的基礎。請參考 25 頁的圖示 8。這在顯示素描的第三度空間，也就是厚度，特別有幫助。臉往往被畫成平面。我們必須考慮到口鼻部分（上下顎兜在一起）為圓球狀。由於牙齒位在臉部的皮膚之下而未受到注意，我們可能忘了嘴唇後方牙齒的弧度。這在動物身上更為顯著，牠尖牙一個深咬，結果可能就是生死之別。將門牙想成鍘刀，臼齒是磨床，犬齒用來緊咬或是撕扯。為了讓你清楚牢記這個區域的弧度，拿片麵包來咬一口，並仔細研究，你大概就再也不會把嘴唇畫得平板了。我們還要記住，眼睛是圓的，只是我們看到的眼睛往往都被畫成平面，就像一張紙裡面的裂縫。眼、鼻子、嘴巴，以及下巴，全都有這種三度空間特質，若是棄之不顧，整個頭就會失去立體感。

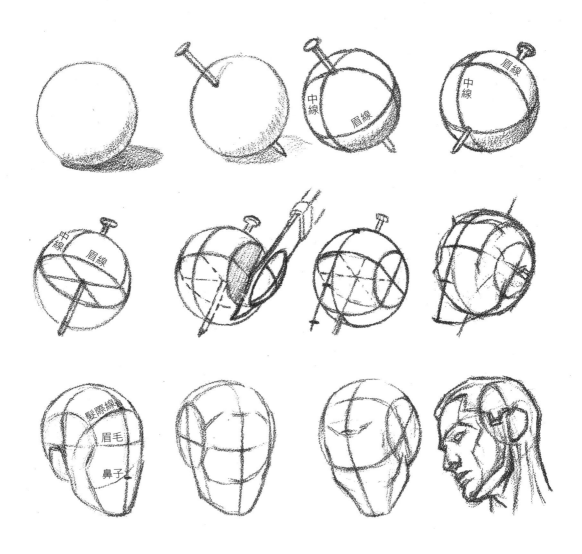

圖示 1：頭的基本形狀：兩側扁平的球

頭骨最像一顆球。若要將球呈現為立體狀，必須先確立一個軸線，如同上圖從頂部穿透球的釘子。穿透由軸線確立的中心，可將球分成四等分，再從中緯線（或赤道）切割。這時，如果在兩側削下薄薄的一片，就得出一個與頭蓋骨十分相近的基本形狀。「赤道」成了眉線。通過軸線的線條之一則成了臉的中線。大約從眉線往上到頂部軸心的一半處，定下髮際線，或是臉部的頂端。將中線直接往下拉出球面。在這條線上標出兩點，約莫與前額的高度相同，或是眉線到髮際線的距離。由此得到鼻子的長度，而在這下面就是下巴的底部。這時可以藉由畫出下顎的輪廓線而得出臉的塊面，下顎的輪廓線連接到球兩側約中間處。耳朵就貼在左右兩側的中線（垂直）上，耳朵長度約等於眉到鼻尖的距離。球可朝任何方向傾斜。

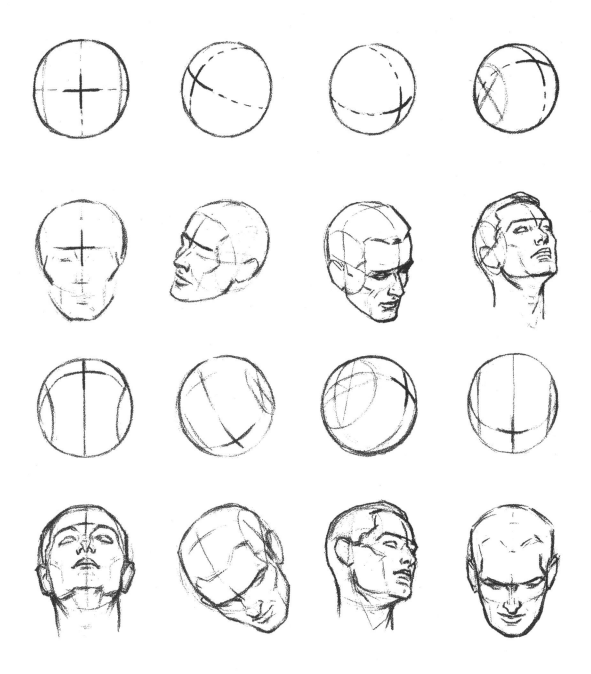

圖示 2：球體上至關重要的十字

「十字」，或者說眉線與臉部中線的交叉點，是構成整個頭部的關鍵點。這一點決定了臉部塊面在球體的位置，或是我們看臉的角度。在模特兒或範本上很容易找到「十字」。將線條往上及往下延伸，就確立了整個頭的中線。從這一條線能畫出臉和頭的兩側。將眉線延伸繞過頭部，就能定出耳朵的位置。

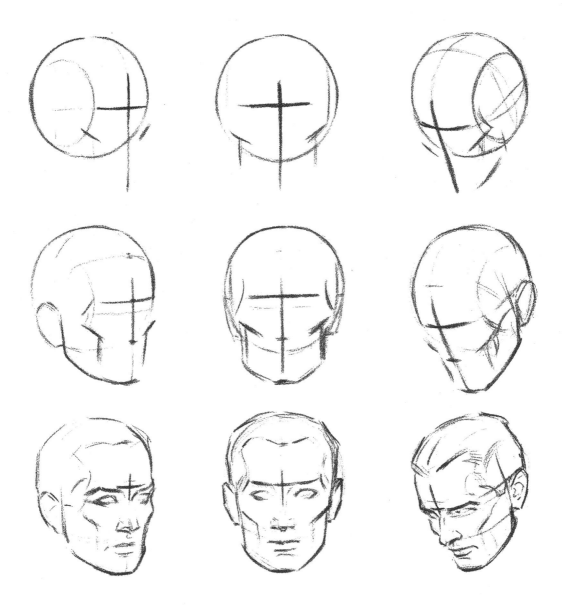

圖示 3：十字與中線決定頭部姿勢

拿出紙和筆。

最重要的是立刻開始練習建構球體與臉部塊面。現在不必太煩惱五官，只是先定出
結構——這方法或許你這輩子都用得上。確立十字。盡量想像整個頭的結構，而下
顎位置會在繞向頭部兩側的中間處。記住，眼睛和顴骨都在眉線以下。耳朵大約與
雙眉及鼻子的線條平行。十字差不多就能帶出下方的臉了。利用這個方法，我們可
以完整畫出任何姿勢的頭。

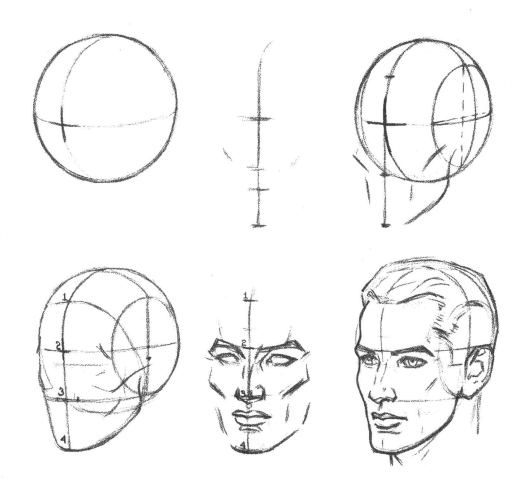

圖示 4：確立中線

開始小心地放上五官。

如果已經完成球體與塊面及其分段線，配置五官就不會有太多問題。不過，你應該知道，五官若是沒有放得正確且符合整個頭的結構線，就絕對無法和頭融為一體。所有畫家都必須準備好在結構上辛苦奮鬥，所以千萬別讓自己受挫灰心了。任何人都得仰賴結構畫頭，就像所有建築、所有汽車、所有三度空間的物體也都仰賴結構。而學習在二度空間的平面上建構三度空間的物體，正是畫家真正的職責所在。我們必須把畫的每一件東西都當成一個整體來思考，看看從我們的視角觀察，它的各個面向是什麼樣子。表現出三度空間需要知識與研究習作。但這種知識並不會比其他領域需要的更難。無論你的天賦有多高，都要加上知識才能把事情做好。當追求知識也成了賞心樂事，戰役就贏了一半。不需要擔心結構問題，練習就行了。

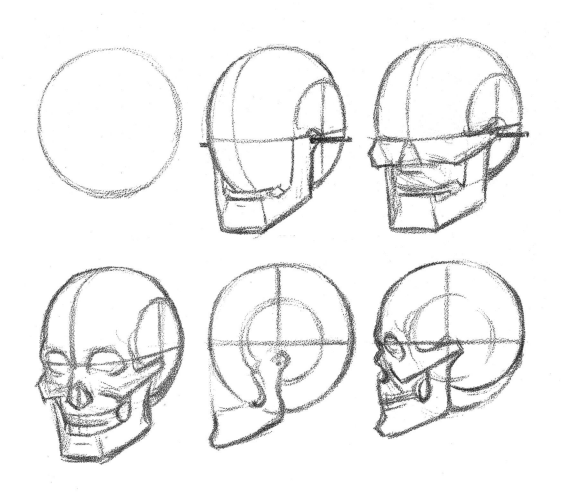

圖示 5：簡化的骨骼結構

這個時候，若對骨骼結構有清楚概念，在建構頭部時將大有幫助。雖然沒有看到骨骼的細節，但必須把它當成頭的框架。頭的所有分段點都與骨架相關，而不是與皮肉相關。我們選擇以球體與塊面著手，原因這時就很清楚了。因為我們處理的是頭骨本身，簡化才容易理解。

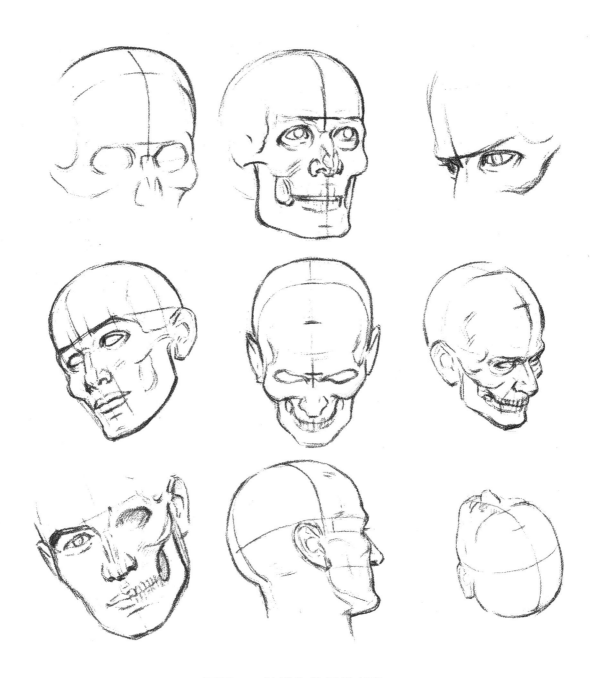

圖示 6：結構內的骨骼部件

這裡又更仔細觀察骨骼，並發現除了臉頰之外，頭部所有皮肉都覆蓋在骨架之上，並受到骨架形狀的影響。這現象大大簡化我們的問題，因為除了口顎之外，其他頭部的骨骼位置全都固定，只能隨著整個頭移動。只有眼睛周遭、兩頰，以及口部的皮肉能夠獨立動作。

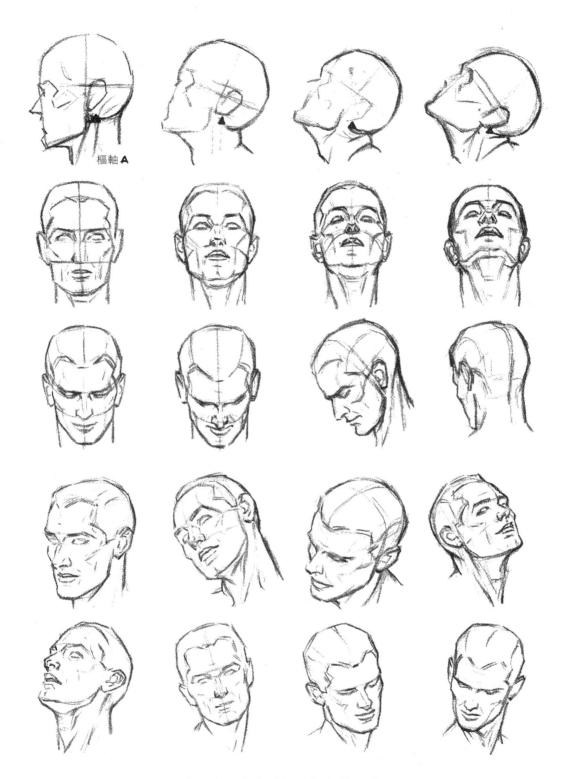

圖示 7：頭在頸部之上的動作

樞軸 A

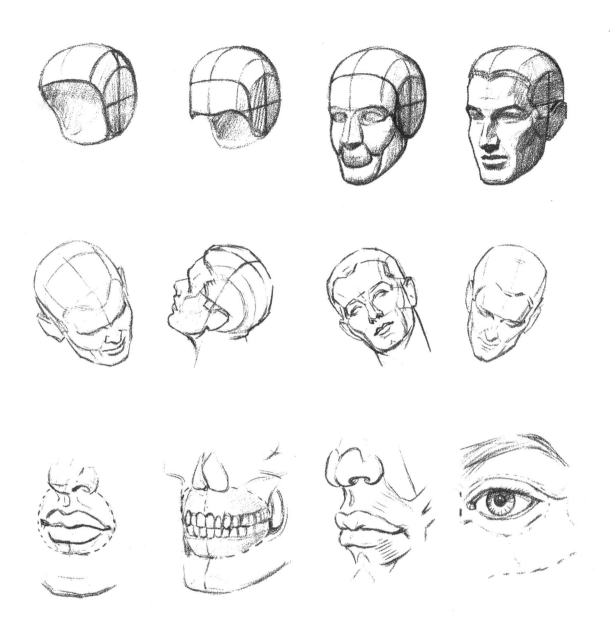

圖示 8：由片段建立頭部

如果我們將頭想像成是由不同的片段拼湊組合而成，便會發現這些片段的形狀及組合的方式，就如同最上排的圖例。留意包含嘴唇的那塊圓形片段，我們稱其為「口鼻」。在畫嘴巴時，必須要符合上下顎以及門牙的曲線弧度。嘴巴常常被畫得彷彿緊貼著一片平面的平坦物。最下排的左三幅圖，呈現的是嘴唇以及內部結構，眼睛則必須位在眼窩之中，如最右圖所示。眼瞼的運作，非常類似嘴唇在圓形表面閉合的樣子。

▎塊面：建構頭像的基礎

我們從將頭想像成圓體開始。這很合理，因為頭更趨向圓體而不是方體。不過，後來的藝術發現之一就是：沒完沒了的圓令人生厭，圓與方的組合更可以產生創造的活力，而這是早期許多繪畫大師缺乏的。圓所呈現的效果傾向於「光滑」（slickness）——這是現代畫家與評論家極不苟同的，雖然圓確實存在——照片就能看得出來，但這類的詮釋表現似乎怎樣也沒有比強調塊面的素描或繪畫有活力。因此，就創造的活力而言，頭像攝影永遠也別指望能比得上好的素描。在我看來，最理想的狀況是介於這兩個極端之間。太過方正的素描，看起來可能有如從木頭或石頭鑿出來的，比題材應有的樣貌更為堅硬。另一方面，太圓潤的素描又可能太過甜美圓滑，表面之下似乎毫無結構，一切都被雕飾得閃閃發亮。這兩者之中，我寧可太有特色也不願毫無特色。畫家發現將塊面畫成方形，再稍加柔和到足以減緩碎石（broken-stone）效果，就能呈現立體感與活力，又不會出現極端效果。另外還發現，在一段距離之外遠觀扁平的塊面，通常會產生圓潤的效果。當你近距離檢視大螢幕上的投影，會很意外影像竟然那麼平板。不過，如果往後退，這種平板的感覺就會消失，取而代之的是完滿圓潤。事實就是，塑造表面的中間色調其實比乍看之下更為細膩，而這對畫家來說是一大福音。

不過，目前在畫塊面時，就照我們認為它們在形體上的實際樣子來畫。透過這些塊面，我們可以表現出其他方式無法達到的真實立體感。最好學會按照實際結構轉動形體，而不是完全忽略了轉折處，結果顯得平板而失去了形體。切記，素描對塊面的強調可能遠比繪畫更甚，因為我們能夠應用的對比明暗更少。目前我們還不用管明度（value），或一般人所稱的「明暗」（shading）問題。我們只想知道，什麼樣的塊面能給基本形體創造出臉與頭部的大致形狀。換句話說，我們想從圓體之中做出較為塊狀的形體，因為這種塊狀的感覺更有特色，特別適用在男性的頭像。翻到 28 頁的圖示 9，建議仔細研究這一頁，以便將這些塊面牢牢印在記憶中。它們就像創造音樂的和弦。它們是基礎，幾乎可用來建構任何頭像。

記下這些塊面之後，試著將頭傾斜，並納入看得到的塊面，如 29 頁的圖示 10 所示。從這些塊面可以繼續進展到透視圖，如 30 頁的圖示 11。等你可掌握球體及臉部的塊面結構，學會使用正確的間距和結構線，並能組合這些塊面，你在「畫出優秀頭像素描」此一目標上已經有長足的進展。你現在應該能夠發現過程中出現的許多難題，

並能修正自己初步的素描作品。許多畫像是畫家開始動工、努力了好幾天之後，才發現基本結構有誤。有些東西必須挪動——眼睛、鼻子，或嘴巴——但是那種與作畫對象的相似感，或想要的表情就是怎樣也無法呈現。一個非常好的研究結構方法，就是拿別人的頭像剪報畫結構線，這樣就能看到所有部位的準確定點。一旦了解結構後，當別人仍因不了解結構而不明所以時，你便會覺得一切再清楚不過了。有些非常聰明的畫家其實並不知道如何定出正確結構，結果在額外多出的難題上花了許多時間。在頭像素描中，沒有什麼「法門」比得上完整正確的知識。

▌享受自由變化的創作樂趣

從圖示 12 到圖示 16（31 頁到 35 頁），我安排了一點小樂趣。我們從自由變化基本的球體與塊面開始。不用範本會做得更好。正如我在本書稍早承諾過，我們將實驗不同的類型。你可以變化理想測量尺寸或一般平均尺寸，以產生不同的類型。臉部中線的三個分段可以分得不均等，或是照自己的意思誇大，接著可以改變頭顱與底層骨骼結構的形狀。我建議拿表情與特徵練練手。藉由改變間距與基本形狀，產生的人物變化很有趣，有時還有驚人效果。完成之前，幾乎不會知道最後會得到什麼類型。另一方面，你也可以設計特定的類型，以得到你非常想要的結果。你會發現自己畫的頭像十分有說服力，甚至頗有專業感。建議嘗試看看鬍鬚、八字鬍、或高或低或濃或淡的眉毛、大鼻子、小鼻子、突出的下巴、內縮的下巴、窄頭、闊頭、下顎突出，諸如此類。享受動手的樂趣。你對畫漫畫不一定有興趣，但是畫人物很好玩，而且你會發現自己的表現比想像中好。畫任何頭像皆須仔細留意透視圖法和結構，但盡可能誇大表現。有個不錯的實驗方法，就是事先給你想畫的人物寫下簡短的敘述，接著試著畫出你所描述的頭像。再來請別人描述一個人物。試試看。這樣的練習意味著你在知識的早期階段，就能像個插畫家一般開始創作。暫且先堅持畫頭部的外形輪廓，但試著創作自己想要的類型。

舉例來說，你的描述可能類似：約翰高大但骨瘦如柴。蓬亂的眉毛之下雙眼深陷。兩頰凹陷。鼻子大，下顎與下巴厚實。頭頂雖然毛髮稀疏，耳邊和腦後的頭髮卻算濃密。眼睛圓小而黑亮。現在試著運用你現有的知識畫出約翰。

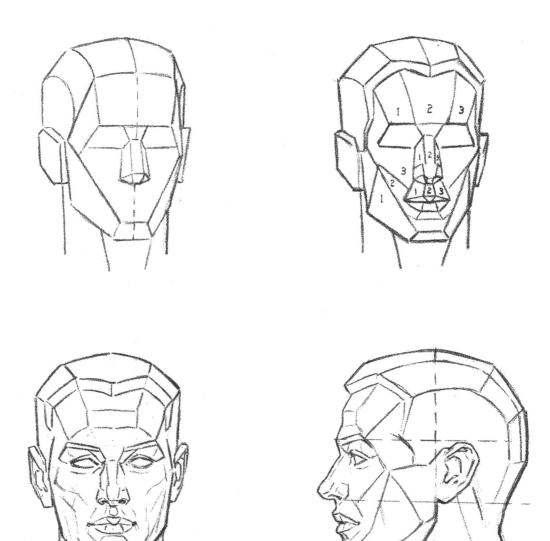

圖示 9：頭部的基本塊面與次級塊面

應該將頭部的塊面牢記在心，因為透過這些塊面，我們就有個基礎可以描繪頭部的
光影。畫出基本塊面（左上），並仔細研究直到它們深植你心。接著畫上次級塊面。
這幾組塊面差不多就能建構出所有頭像。表面隨著個別人物而有變化，但藉由上圖
所示的塊面，便可畫出比例完善、有男子氣概的頭部結構。

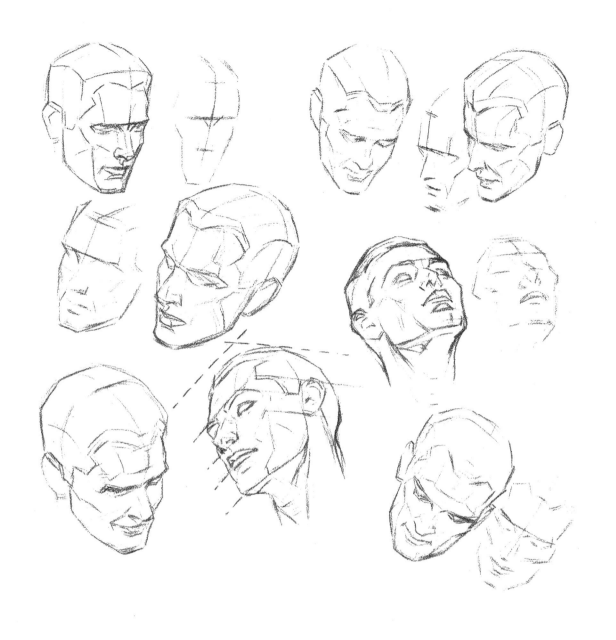

圖示 10：傾斜的頭部

塊面幫助我們將整個臉與頭的結構維持在結構線之內，或是基本的球體與塊面分段之內。口鼻部分在頭部傾斜的姿勢中比較容易畫。傾斜的臉頰及圓渾的長方形額頭，皆落在臉部三個分段之內。藉塊狀形體表現頭部，我們能決定整個頭部的角度。這是我們朝頭部透視圖邁進的第一步。

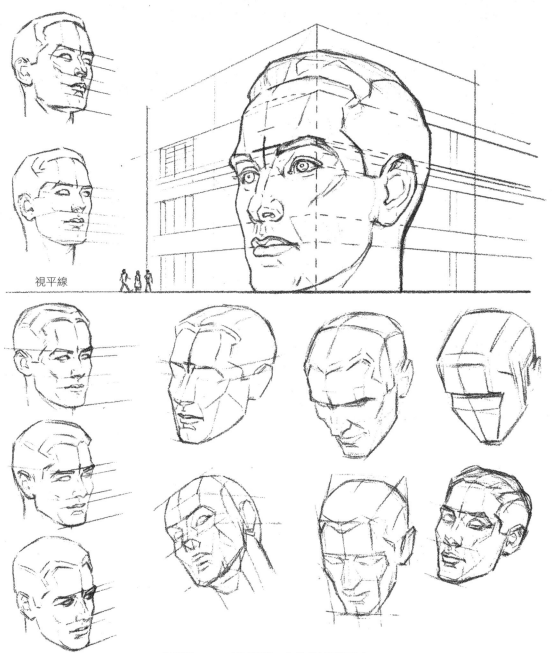

視平線

圖示 11：畫頭像時的透視圖法

從處理「透視」的方式，即可見業餘愛好者與專業人士的差異。每個作畫題材都有個視線高度或視平線，即使沒有實際表現出來也感受得到。圖左呈現從視平線上方或下方所見的頭部塊面。如果有個頭和建築物一樣大，那麼透視圖法對它的影響就跟對建築物一樣。

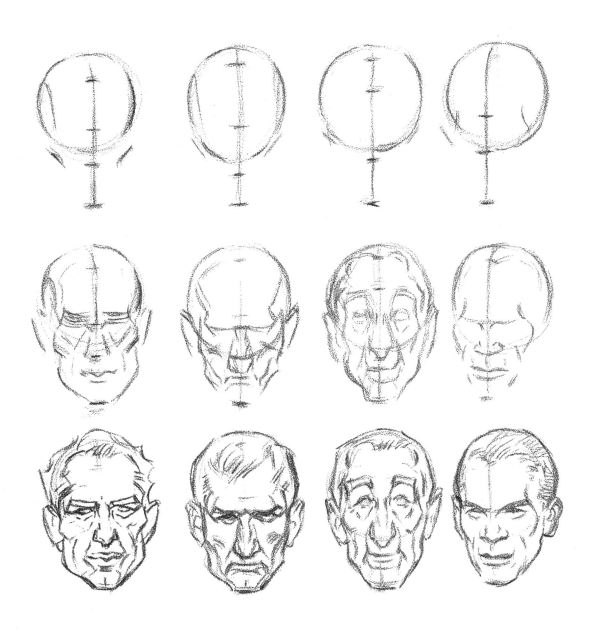

圖示 12：改變間距創造不同類型

為了創造出類型與人物的差異，我們不用太一絲不苟地遵守基本測量尺寸或分段。
藉由改變臉部三個分段的比例，就能產生許多結果。可能的組合有成千上百種。做
點實驗很好玩的。

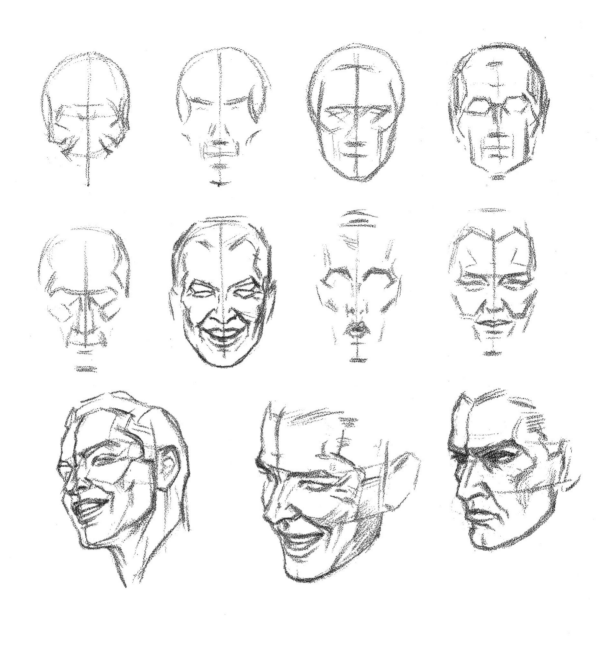

圖示 13：一定要以中線為基礎

畫頭像時一定要記住，中線兩側的形體要平衡。頭骨固定，在中間放上表情。下顎
能做的動作就是開與合。表情呈現在眼睛、臉頰、嘴巴、額頭和眼周的一些皺紋中。
在中線一側畫的表情動作，另一側也要畫。

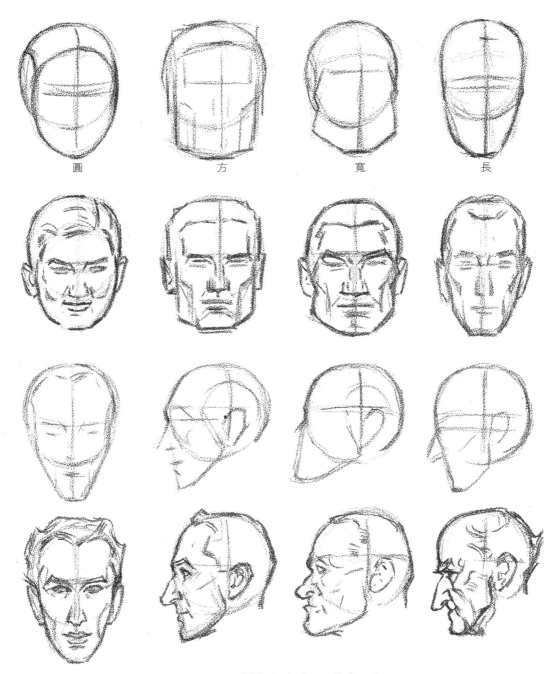

圖中的四種基本頭型標示為：圓、方、寬、長

圖示 14：創作任何想要的類型

你沒有理由不能隨心所欲地處理球體與塊面。只要靠著建立或寬，或方，或長，或窄，或任何你想要的底層結構，即能畫出本書提過的各種類型。你已有了結構基礎，現在就來嘗試點變化吧。

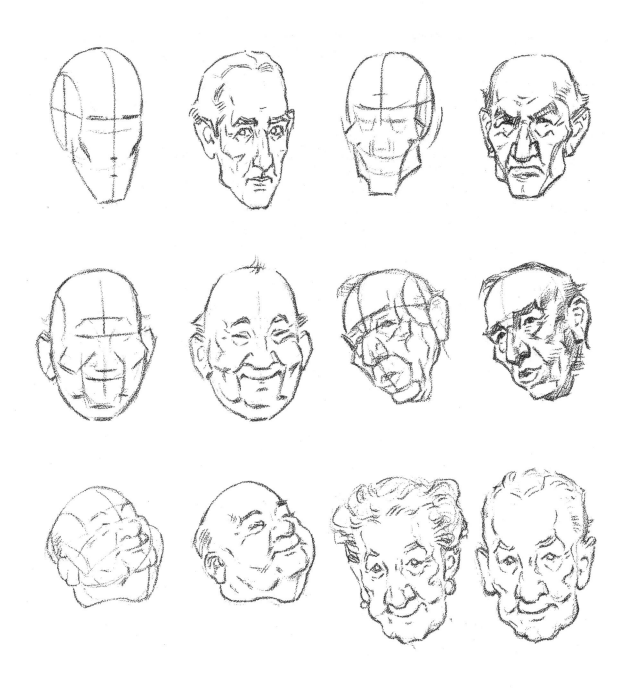

圖示 15：藉由變化球體與塊面以建立不同類型

看看認識的人還有周遭的人。用新的認知研究他們。看看大自然創造的組合。從髮際線看到眉毛，再觀察從眉毛到鼻尖的中間區域，最後看到下巴下方。沿著臉的中線往下看，仔細研究你在兩側所看到的。

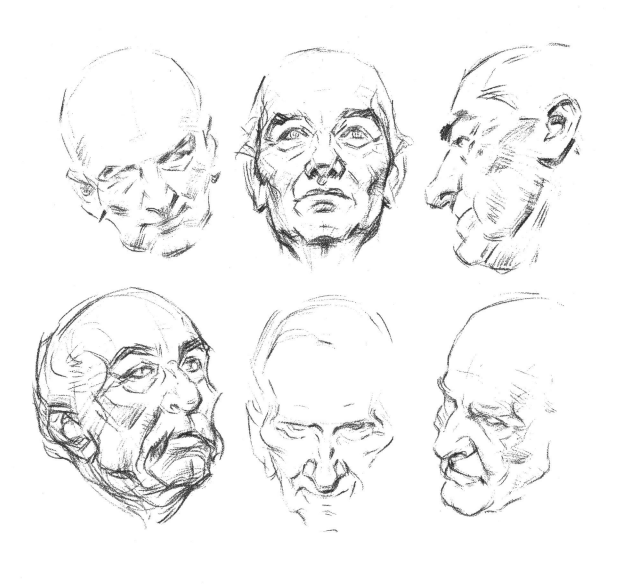

圖示 16：展現人物特色

一旦知道怎樣設定頭部的結構線，就能迅速分析臉和頭骨。一定要先固定骨骼的形狀以及五官的位置。接著留意臉頰、嘴巴四周，以及眼周的皮肉構造，這些構造能輕易被辨識。看看顴骨是否突出，及是否要用下方的陰影來強調突顯。看看鼻子、鼻孔以及嘴唇的構造，還有嘴唇與臉頰之間的皺摺。順著這些形體往下來到下巴，並延伸到顎線。這些大致的特徵加上頭部的整體形狀，比攝影般地精確描繪表面每一寸更重要。在畫這種習作時，畫長者比畫年輕人更有趣，因為更有機會展現這些特徵。

▍韻律：練習、辨認、自由揮灑

素描中的韻律是一種感覺。韻律必然與圖樣設計密切相關，而每一個頭像都有圖樣設計。其中有線條相關的流動——一條線與另一條線是協調結合，或是對抗。韻律是素描中的自由揮灑，自由表現形狀，不是一絲不苟的拘謹，而是和諧。韻律是手腦並用更勝過手眼並用，是對事物的感覺更勝於事物的外觀。作畫時，韻律隨著練習而生，就像揮舞高爾夫球杆一樣。沒有人能告訴你如何學會，只有當你開始覺察它時，你才能在它出現時辨認出來。

為了盡量描述素描中的韻律，不妨說畫家在畫一個物件的每個部分時，感覺到的是整體形狀的簡化。你看到畫家的手先在紙上揮過，鉛筆才落下。他在下筆之前就感覺到筆觸。韻律未必都是曲線。曲線或許和塊狀相反。韻律也許是畫龍點睛的重點強調。它往往是襯托形體，而非認真檢視形體的細節。畫家此時同樣遠遠超越相機，因為相機必然是記錄現實細節。只有在創造出韻律後，相機方能捕捉到這種難以捉摸的特點。觀者能察覺到作品中的韻律，即使無法有意識地闡明解釋它。你在一些手寫字中可以感覺到韻律，但其他範例可能呈現的是筆畫緊密難辨、斷斷續續，或是潦草雜亂。

▍畫出韻律線的技法

有些人天生帶韻律；有些人則需要努力學習。張開手掌將鉛筆夾在大拇指和食指之間，而不是像要寫字一般，緊緊將鉛筆握在手指之間。拿鉛筆揮過紙上，運用手腕和手臂力量，手指維持不動——這就是畫出韻律線的方法。你可以訓練用自己的手畫，而不是用手指。要整隻手臂連動著動作，而非只動指尖。暫時先將東西畫大。知名的解剖學老師伯里曼（George Bridgman）上課時，習慣將蠟筆放在四英尺長的木棍尾端畫圖解說。他的一些解剖圖比真實物體大上許多倍，但還是很美。

韻律無所不在，但我們必須訓練自己去發現辨認。韻律或許可形容為在邊沿方向改變前，所能畫出最長的線，無論它是筆直或彎曲。一條長而直的線比無數鬚毛線條更意味深長。飛行中的箭就是韻律的完美例子。水或波浪的運動又是一例。棒球在空中的弧線、野手接球時，雙手順著球的飛行路線落下的模樣、女人的頭髮飄動時的型態——全都有韻律。我們或可稱之為線條不間斷的流動，這似乎也反映了畫家

手的動作。

我無法告訴你要如何學會，但我相信你學得來。笨拙不熟練是因為缺乏訓練。韻律源自訓練有素的條理組織或協調，或者得兩者——知識和協調合作的能力兼具。相機或投影機無法給你韻律。你能感覺得到韻律並努力表達出來，不然就是什麼都沒有。拿起鉛筆在紙上一揮而過，畫出一條自由線。沒有人第一次嘗試就能做得極好。

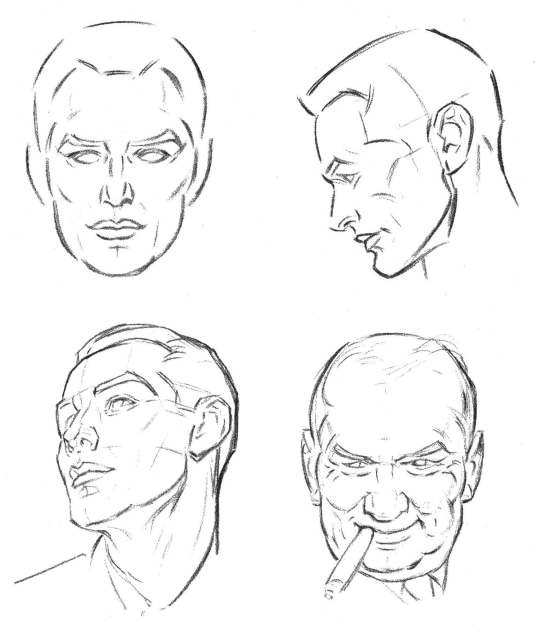

圖示 17：頭部的韻律線

在臉上尋找韻律線很有趣。你會發現圓渾或彎曲的線條，還有尖銳和結實的線條。
塊狀的處理方式有助於擺脫攝影般亦步亦趨的做法，因此頭像就會看起來像是用畫
的，而不是用描的。曲線有種魅力，但正方形有重量和立體感。結合這兩者可以創
造出令人滿意的結果，不要只是複製實際輪廓線中每個邊沿的顫抖搖晃。如此一來，
就有了設計圖樣的感覺，同時也賦予立體的形狀。

▎簡單、實際又方便使用的頭部比例

每個頭的尺寸與比例本來就不同。不過，畫家會發現最實用的做法，就是將一個以平均值為基礎並簡化的測量比例，當成基本尺寸記下來。頭的正面圖正好放進三個測量單位寬、三又二分之一個單位高的長方形。耳朵兩側旁再各留下一點空間。以二分之一為測量單位，定下眼睛與鼻子的位置，這也有助於找到嘴巴的定點，並將雙眼落在整個頭從上到下的中間分段線上，這是大部分臉孔的平均比例。這種單位測量法定出了髮際線與臉部正面的三個分段。頭部側面正好完全放進長寬各三又二分之一個單位的正方形。你可以建立自己的單位，重要的是比例。

圖示 18 顯示的比例是經過大量研究之後得出的結果，可滿足「簡單、實際又方便使用」的比例需求。這個比例完全適用球體與塊面畫法。

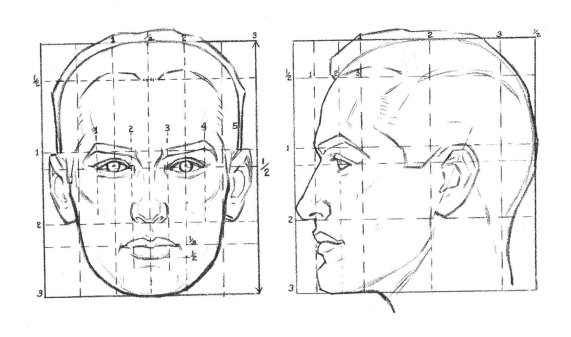

圖示 18：男性頭部的比例

這裡提供男性頭部正面與側面的標準比例。比例很容易記。頭有三又二分之一（可自訂）個單位高，將近三個單位寬（包含耳朵），從鼻尖到後腦杓則有三又二分之一個單位寬。臉部分成額頭、鼻子和下顎三個單位。耳朵、鼻子到眉毛、嘴唇到下巴，各一個單位高。你可以用自己的測量單位，以這種方法畫出任何你想要的頭部大小。

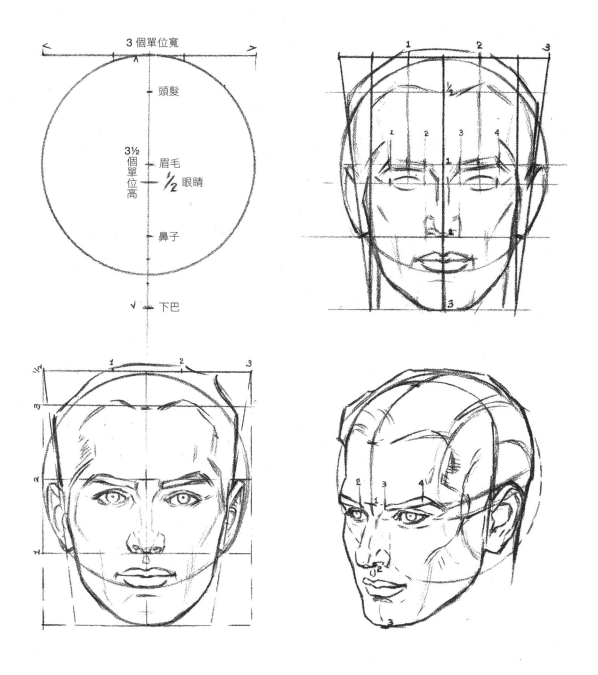

圖示 19：依單位畫頭

這裡可以看到如何實際運用比例。圓圈代表球，寬度是指包括耳朵在內的頭寬。我
們發現臉大約有兩個單位寬，眼睛就落在各單位的二分之一刻度之間，或是分成四
等分，雙眼各占其中兩等分（見右上圖）。這和你已經熟悉的球體與塊面分段一致。

▍習畫者必須理解的肌肉知識

我看不出畫家知曉頭部所有肌肉與骨骼的名稱有什麼實質好處，但是知道那些骨骼與肌肉的位置、功能，卻對畫家非常重要。重要的是知道有些肌肉兩端都直接附著在骨骼上，有些則一端附著在骨骼上，另一端連接到其他肌肉。前者的功能是移動骨骼結構，後者則是牽動皮肉。43頁的圖示20列出頭部肌肉以及它們彼此如何相連。

頭部最重要的肌肉是強而有力、能合攏下顎的肌肉。你能在耳朵的下前方、下顎邊緣處感覺到它。馬戲團特技演員就是靠能咬住掛在繩子尾端的硬橡膠，懸掛住整個身體的重量，而為人所知。下顎還有一條肌肉延伸到頭顱一側。這兩條肌肉給了嘴巴咀嚼與磨碾食物的力量。

眼睛和嘴巴運作的機械原理非常神奇，這兩者都是一片圓形肌肉中的隙縫。如果拿半個空心橡膠球，並在上面割個隙縫，不給橡膠球施加壓力，隙縫自己會密合。在壓力之下，很容易就能將隙縫拉開。下顎下墜的重量會打開嘴巴；張大嘴巴是一種有意識的動作；要讓嘴巴合上不需要什麼力氣──這是不時能派上大用處的知識。

▍理解臉部肌肉，掌握表情基礎

非常重要的是那些牽動嘴角、從側面拉開嘴唇的帶狀肌肉，這是「笑肌」，也是於皮膚之下收縮而鼓起臉頰的肌肉。當笑肌往斜對角上拉而展現笑容時，大概就是有好事了，遠超過簡單的機械原理。記住，在此它被稱作「快樂肌」，附著在顴骨上，順著臉頰往下斜，延伸到嘴唇周遭的肌肉。

注意從鼻子兩側往下通過嘴角一直到下巴的肌肉。這是「不快樂肌」，一端附著在鼻子附近的骨骼，另一端則附著在下顎，可以將嘴唇往上拉，露出齜牙咧嘴的表情，或是往下拉而露出冷笑。若從兩端同時作用，我們則會像動物露出尖牙般那樣露出牙齒。在刷牙時，這些肌肉也會從兩端作用。在你舉重物或身體肌肉極端用力（例如跑步）時，這些肌肉會往下拉扯。當你微笑時，這些肌肉會將嘴角往外及往上拉，使嘴角成圓弧狀。盡量連結快樂肌與不快樂肌，因為這是大部分臉部表情的基礎。眼角的皺紋恰是顴骨下的「快樂肌」往上拉，使得臉頰皮膚拱起而形成的，而微笑時臉頰鼓起也形成了眼睛下方的紋路或皺摺。這在某些人的臉上會更加明顯。隨著「快

樂肌」在微笑時往兩側拉扯，鼻孔也會略微擴張而變得更明顯，這是讓臉呈現笑容的重點之一。

微笑時臉頰下方出現的酒窩或下拉的線條，是由「不快樂肌」與顎肌之間小小的空間造成的。到了老年，這種凹陷會變得非常明顯。而在年輕的臉孔上，這個空間就是酒窩。

其他的臉部肌肉就是我們所稱的「皺紋肌」了。在眉頭靠近鼻子的內側有一條。這條肌肉會在擔憂或表達懇求時，拉起眉角的肌肉。在皺眉時，「不快樂肌」會將眉頭內側往下拉。雖然是在皮肉底下收縮，但因也與皮肉相連接，故眉毛上方的兩條「皺紋肌」會讓額頭皺起。

下巴處也有兩條小「皺紋肌」，兩條肌肉中間的凹陷，便形成了下巴正中處的酒窩。這兩條肌肉也是使下巴在一些表情中會拱起形成小突起的原因。

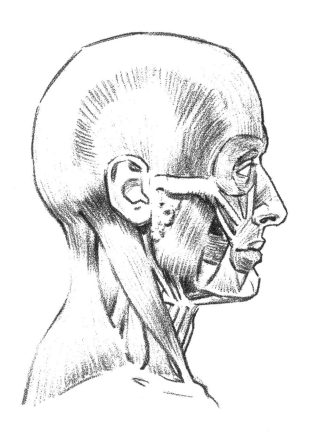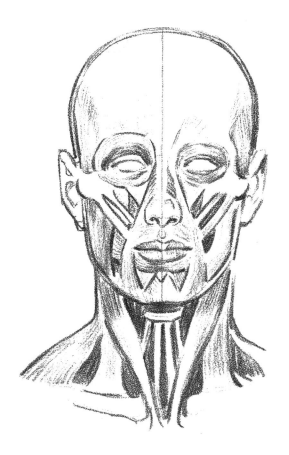

圖示 20：頭部的解剖圖

研究臉部肌肉時，請你到鏡子前面仔細檢查一番。透過鏡子前的自我觀察及上面的圖示，你將會更理解「表情」，以及其成因。

請也仔細觀察頸部的肌肉，因為通常要畫到脖頸。轉動頭部的兩條斜對角肌肉，肌肉頂端附著在耳朵後方的頭骨，往下延伸至兩側鎖骨中間的胸骨。後腦杓的頭骨底層連接著兩條強健的肌肉，支撐著頭顱，或是讓頭能往後傾斜。頭能往前垂下主要是因為頭顱本身的重量。

了解這些肌肉，對畫頭像有莫大的幫助。

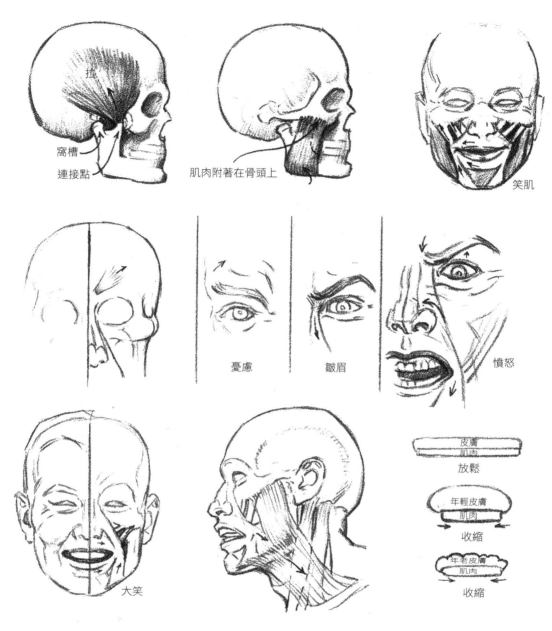

拉

窩槽

連接點

肌肉附著在骨頭上

笑肌

憂慮

皺眉

憤怒

大笑

皮膚
肌肉
放鬆

年輕皮膚
肌肉
收縮

年老皮膚
肌肉
收縮

圖示 21：肌肉的運作

這裡的圖解雖然不是很賞心悅目，但畫家若有意賦予筆下人物表情，這是很重要的練習。在商業美術與廣告中，「微笑」是最重要的表情。在給小說畫插畫時，或許偶爾得畫個憤怒的臉，但絕大多數畫的都是愉快討喜的臉。然而，畫個「毫無表情」的臉可比畫一張非常開心的臉容易得多，因此我們需做的就是讓應該表現出快樂的臉，不會顯得面無表情或是露出奸笑，所以要仔細研究這一頁。

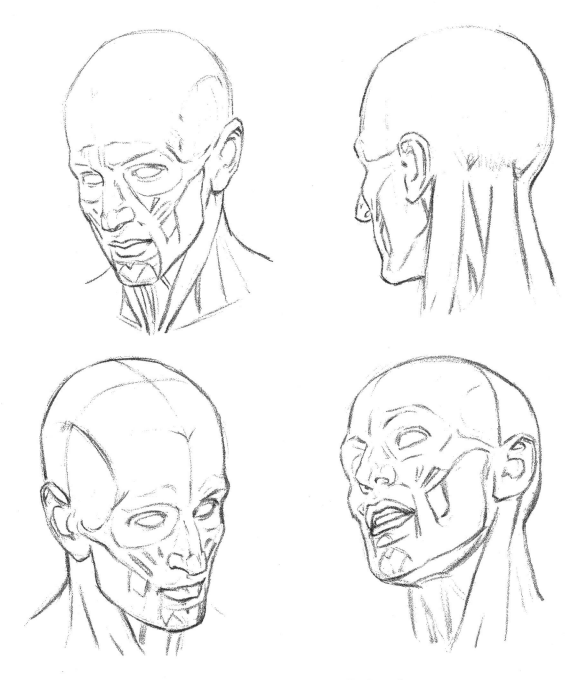

圖示 22：從各種角度觀察肌肉

理解頭部的肌肉之後，試著將它們繪製到各種姿勢的頭部裡面。傾斜或轉動頭部，並一一安放肌肉，讓臉部中線的兩側能平衡。你會驚訝地發現，它們輕輕鬆鬆就會落在你已經學會的結構藍圖中。

▎輕鬆畫出自然生動的笑容

似乎只有少數畫家對頭的解剖構造，或是肌肉如何運作有個模糊的概念。如果臉是沒有表情的，或許我們只需要少許相關知識就能應付。有人認為，我們可以靠照片畫表情。坦白說，許多畫家就這樣做。我的看法是，用兩、三次短時間的研習，例如三個晚上，就能學會解剖學的必備知識原理。既然需要付出的成本這麼少，為什麼不考慮學點對你終身有價值的東西。

每個表情的運作都是取決於極少數藏在皮膚底下的肌肉。知道這些肌肉在哪裡、有什麼作用，是「揣測」與「知識」的不同。表情必須畫得令人信服，當你知道要處理的事實細節，才能畫得比較容易說服人。

曾經有很多年，我在畫微笑表情時總感到力有未逮。我理所當然地以為笑紋起自鼻孔，直接延伸到嘴角。其實笑紋除了延伸至嘴角，更繞過嘴角指向下巴側邊。因為嘴唇所在是一片橢圓形的肌肉，笑紋則是在這片肌肉的外側邊沿所形成。從顴骨往下延伸的帶狀小肌肉，就在這個外側邊沿與這片肌肉連結，因而產生笑紋。有些人微笑時牽動了這些小肌肉，以致嘴角變圓，而不是形成尖角。基於某種原因，我在早期習作中並未領會這一點。這個經驗證明了遇到問題時，回溯根源有其價值。

關於笑容，還有一點很重要，那就是眼睛下方出現的皮膚皺摺。有時候這會給笑容增加許多歡樂，有時候則未必。我無法告訴你為什麼。有些人的臉明顯有這種特徵，但有些人則不甚清楚。難就難在皺摺要顯得自然，且成為笑容的一部分，而不是看起來像是眼睛下方的眼袋。這些皺摺用彩繪表現要比素描容易，因為在彩色繪畫中，可以用明度高的顏色來表現，但素描通常是用黑色工具，常使皺摺太黑。微笑時出現在眼角外側的皺紋也一樣，如果畫得太黑，看起來就像魚尾紋。許多笑容畫壞了，就是因為鼻孔周圍的線條太重、太黑，看起來更像獰笑而不像微笑，或者讓表情像是聞到了什麼不好的東西。

▎牙齒應該這樣畫

另一個有關笑容的寶貴建議就是，上排牙齒露得會比下排多。意思就是露出的牙齒數量更多，露出的牙齒範圍也更大。唇角從牙齒往外拉開，而在嘴角形成一個洞或深色

陰影。牙齒絕對不可以清楚地畫到嘴角處，彷彿緊貼著嘴唇。肌肉的拉力會拉長並拉平嘴唇，但牙齒向內彎曲的弧度仍在，會因為投射在嘴角內側的陰影而更為明顯。愈後排的牙齒，色調的表現也要柔和一些。上排兩顆門牙為需強調的區塊。最好別太著墨於牙齒的形狀，或是畫出牙齒之間的線條。這同樣是因為幾乎任何線條都可能太黑。牙齒之間的線條其實非常纖細巧妙。通常牙齒應該用烘托暗示而非詳實畫出──除非你要賣牙膏。佐恩（Anders Zorn）就是擅長畫露齒微笑表情的彩繪大師。

48 頁的圖示 23 顯示嘴巴的機械作用。最上圖只有骨骼沒有皮膚。一定要牢記上顎與整個臉部的關係是固定的，所有動作都只出現在下顎。上排牙齒的曲線不變，只會受觀看角度不同而有差異。下顎下拉或許會給臉的長度增加兩英寸。上下牙齒分開時，務必要按比例將下巴往下拉以補償。還有，同樣要考慮到嘴唇周圍的口鼻部分是圓的。

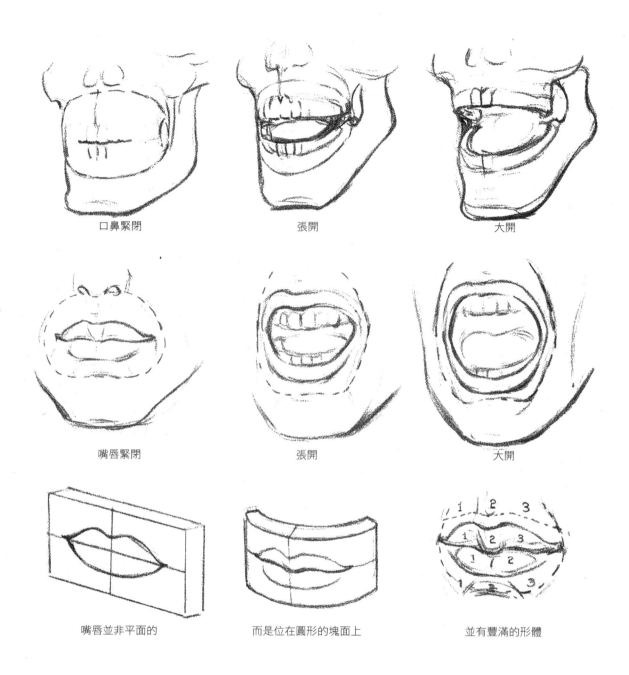

口鼻緊閉　　　　　　　張開　　　　　　　大開

嘴唇緊閉　　　　　　　張開　　　　　　　大開

嘴唇並非平面的　　　而是位在圓形的塊面上　　　並有豐滿的形體

圖示 23：嘴巴的機械作用

如果不了解口鼻及其如何運作，幾乎很難將嘴唇與下顎畫得有說服力。新手畫嘴巴時，會畫得像是貼在平坦的塊面上。一定要考慮到牙齒在圓形顎骨上的曲線，並得感覺到嘴唇的豐滿。

▍畫眼睛、嘴巴、鼻子、耳朵的素描技巧

51 頁的圖示 24 讓人看到眼睛真正的樣貌。我們很有可能把眼睛想像成白色東西（眼球）上面的圓形（虹膜）。在我們分析結構之前，還沒有意識到眼球的圓球形狀對眼瞼的影響有多大，原因在於我們只看到眼瞼之間約四分之一的眼球。從內眼角到外眼角間的眼球彎曲弧度其實十分明顯。眼睛若沒有眼瞼，那景象很可怕，我們必須把眼瞼畫得像是平貼在圓形表面上。眼瞼的運作幾乎跟嘴唇完全一樣。只不過從臉的正面看，一隻眼睛畫起來絕對不會是另一隻眼睛的翻版。若一隻眼睛的眼珠偏內側，另一隻眼睛的眼珠就會偏外側。穿過上眼瞼，眼睛內部的水晶體會微微突起。把眼睛想像成兩顆球在一根棍子上一起運作。轉動棍子的同時，也轉動眼睛。將眼瞼想像成覆蓋在兩顆球上的罩子，原則上就像圖示 24 中右下角的圖。練習畫許多眼睛，先是分開來畫，然後才是畫一雙眼睛。剪下一些眼睛的圖片，再加以模仿。

研究 52 頁的圖示 25 中的嘴巴時，暫且分別觀察嘴唇和牙齒。試著畫嘴巴，還要拿個鏡子畫自己的嘴巴。動動嘴唇。將頭朝不同角度傾斜。要注意牙齒多多少少會因為上方的牙齦及下方明顯的黑色區域而顯現出來（而不是因為牙齒之間的線條而顯露）。我們很容易就會過度強調牙齒的細節，反而使它們不像長在嘴巴裡。過度強調牙齒可能破壞原本不錯的頭像。

53 頁的圖示 26 是鼻子和耳朵。和嘴唇一樣，鼻子和耳朵同樣受「觀點」及「透視圖法」的影響。換句話說，這些都會受到你觀看的角度影響。因此，你便能理解為何在畫這些五官之前，建立整個頭的觀點是如此重要。畫真人素描時，最重要的是在畫不同五官時，頭的姿勢不能改變，因為這會讓整張圖徹底亂掉。鼻子一定要在整個頭的結構線之內，而且須位在中線上，否則看起來就是不對。鼻子和耳朵應該一起畫，這樣才能確定它們的關係。耳朵從正面、側面，或背面看皆大為不同。留意鼻子與眼睛線及眉線要成直角。眉毛歪一邊時，鼻子也歪一邊。事實上，臉上的一切都會跟著歪一邊。

▍理解結構，畫出各式生動表情

54 頁的圖示 27 給我們一些大笑與微笑的例子。雖然是僅用線條的簡筆畫，卻能感覺肌肉在皮膚中的作用。我所稱的尖角微笑（sharp-cornered smile）就如右上角的人像

所示。上排中間與下排的臉則是圓角大笑（round-cornered laugh）。這笑容一定是來自作畫對象，因為圓角大笑畫得不好，很容易就會變成奸笑。微笑需要大量習作。從鏡子中可以學到很多。

55 頁的圖示 28 有其他表情的例子，或許可以讓你多少了解臉部出現微笑以外的表情時，肌肉如何運作。嘴唇的動作可能有極多變化。多數表情的基礎通常就在嘴巴。漫畫家在畫漫畫人物的表情時，會在手邊放個鏡子，因為由自己扮演想要的表情，比向模特兒解釋輕鬆。

使用鏡子只是為了觀察肌肉的動作，不需要勉強畫得像自己。鏡子給畫家一個大好機會──他總是有頭有手可以照著畫。如果兩面鏡子放得好，還可以得到側面與四分之三面的視角，或是讓左手看似右手，右手看似左手。

給許多不同表情拍攝照片當然無妨。你可以拍攝自己在鏡子中的臉，累積各種表情製成檔案。我不喜歡看到畫家把相機當拐杖，因為我始終主張，自己畫的內容，會比描摹、縮圖器、直接影印，或投影所提供得還多。照片必有扭曲變形處，並必然被畫進臨摹照片的畫作，除非是徒手素描──即使如此，有時還是會走樣。我認為這些扭曲變形是因為我們用雙眼觀看，相機卻只有單眼。相機與被攝者之間的距離也有很大的影響。描摹照片，你就會發現這些問題。你的藝術技巧似乎蕩然無存，無論你多努力消除那種照片的感覺。

56 頁的圖示 29 以各種類型與不同表情為例。我在創作這些人物表情時十分隨性。發展一種類型，再以幾張圖展現不同的表情，這是很好的訓練。畫出微笑、皺眉、板起臉、大笑、憂心，或任何想得到的表情。真的很有趣，而且一定可以增加你的實力。

57 頁的圖示 30 針對臉做了分析，顯示各種線條與隆起的結構性原因。了解這些，就能將相關知識應用在畫不同年齡的臉，如 58 頁的圖示 31。

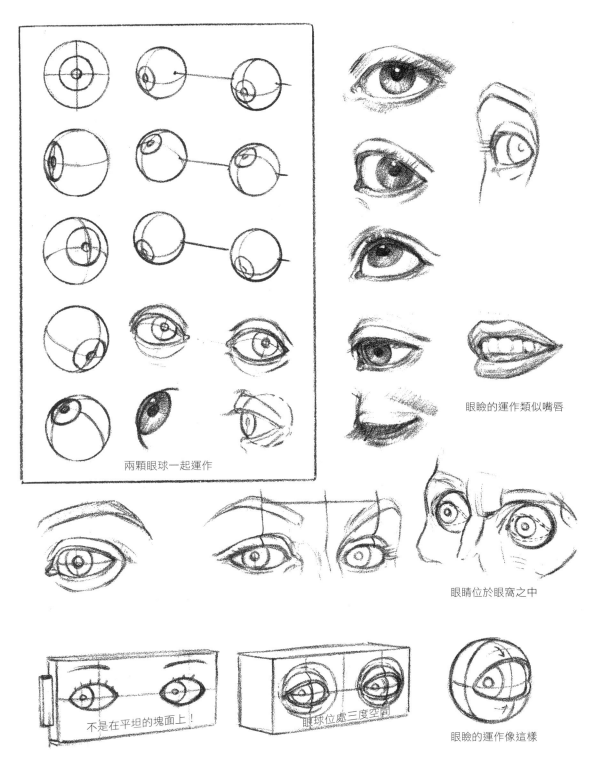

兩顆眼球一起運作

眼瞼的運作類似嘴唇

眼睛位於眼窩之中

不是在平坦的塊面上！

眼球位處三度空間

眼瞼的運作像這樣

圖示 24：眼睛的機械作用

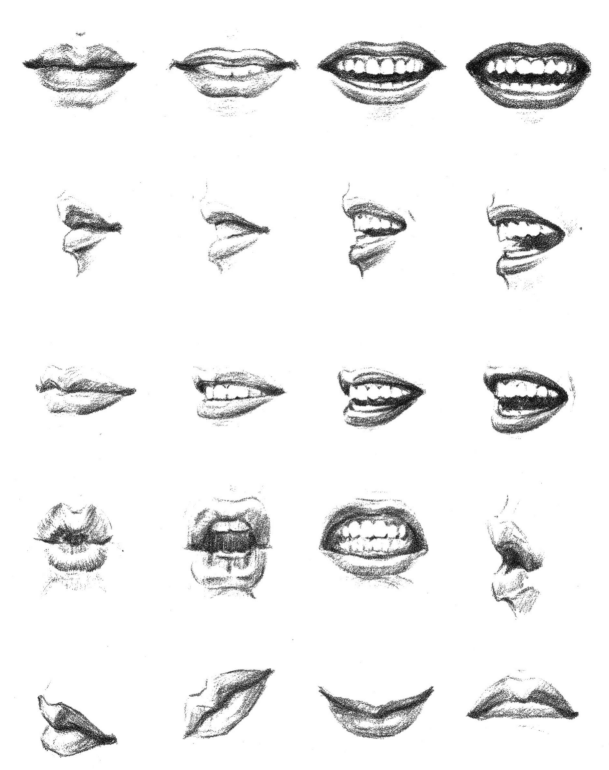

圖示 25：嘴唇的動作

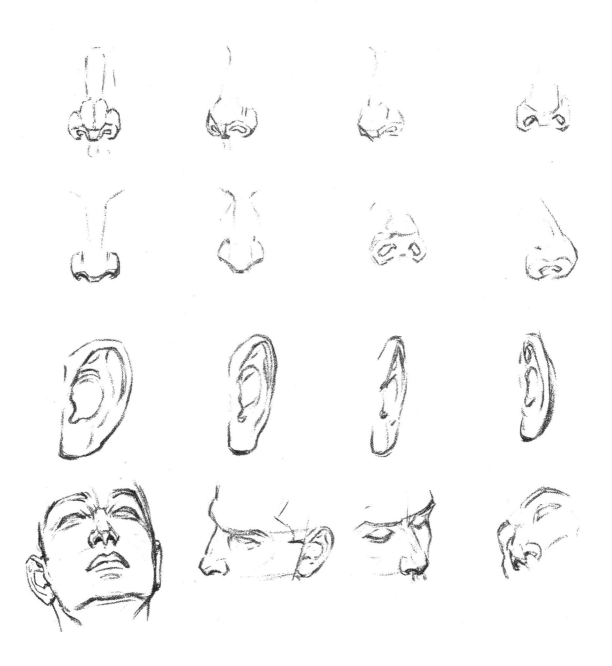

圖示 26：鼻子與耳朵的結構

鼻子和耳朵的外觀,受到作畫時的觀點影響。真正的問題在於如何把它們放在頭部結構中的正確位置,而非畫出實際細節。鼻子和耳朵的形狀因人而異,但基本結構差異不大。鼻孔應該平均地放在從鼻下到耳下的這條線上。有個不錯的練習方式,就是從各個角度畫鼻子和耳朵,直到完全熟悉它們在各種頭部姿勢下的位置為止。

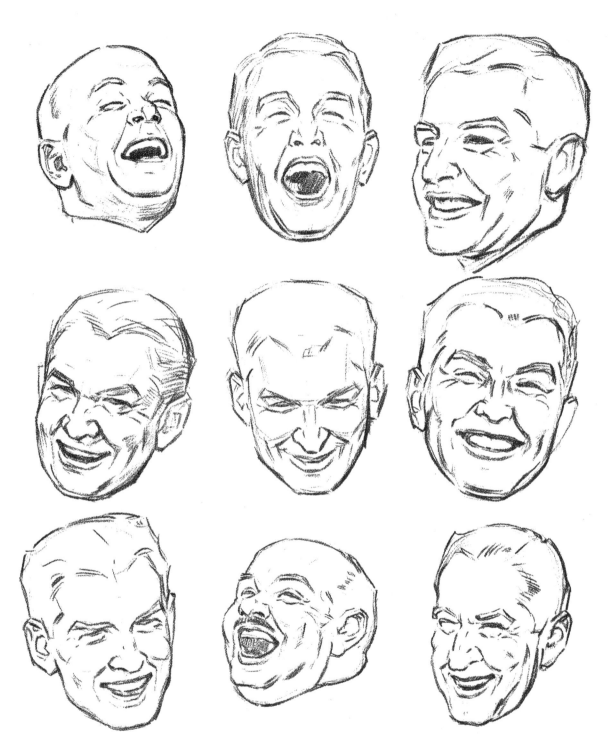

圖示 27：大笑

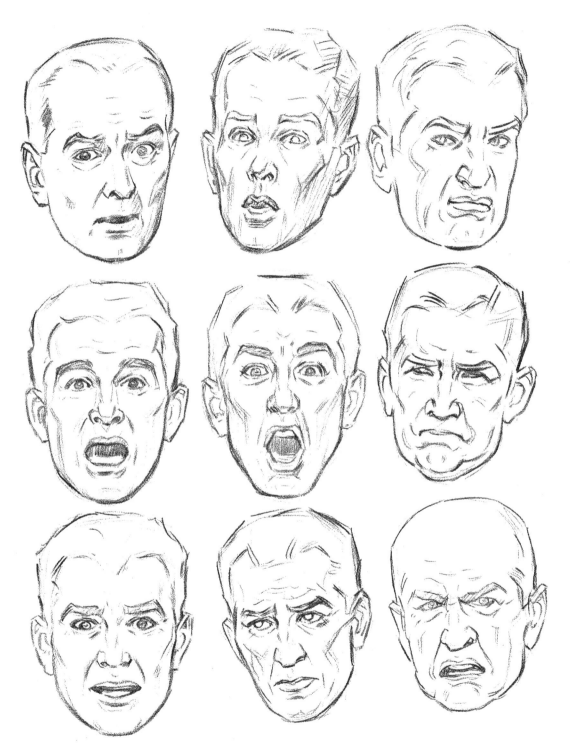

圖示 28：各種表情

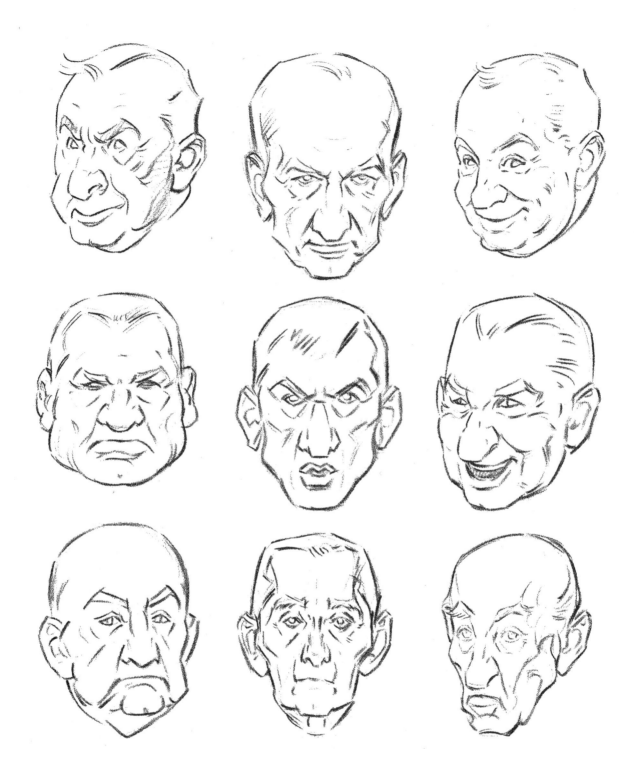

圖示 29：透過表情塑造人物

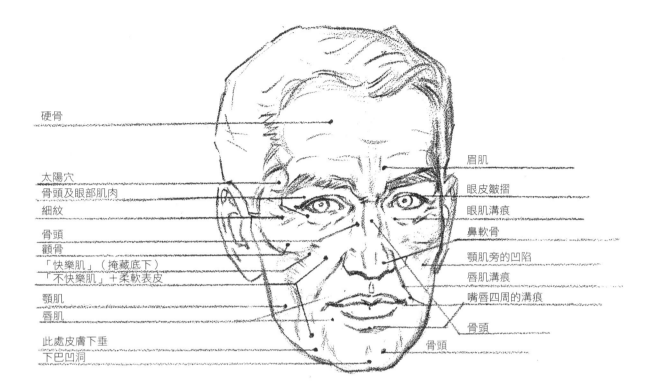

硬骨

太陽穴
骨頭及眼部肌肉
細紋

骨頭
顴骨
「快樂肌」（掩藏底下）
「不快樂肌」＋柔軟表皮

顎肌
唇肌

此處皮膚下垂
下巴凹洞

眉肌

眼皮皺摺

眼肌溝痕

鼻軟骨

顎肌旁的凹陷

唇肌溝痕

嘴唇四周的溝痕

骨頭

骨頭

圖示 30：分析臉部標記

記住臉部各肌肉的大小、形狀與位置並不難。如果記住了，以後都能分辨臉上的線條與高低起伏。年長者比年輕人更適合作為資訊來源，因為年長者臉部有更多線條與皺紋。我們可以學會區分小細紋和臉部線條。小細紋和肌肉之間的表皮萎縮有關，線條則是與肌肉本身的邊沿有關。表皮的小細紋很少被畫出來，因為最終會在整張臉上形成細紋網絡。比較重要的是形體，以及形體之間的重大皺痕或線條。其中有臉頰的長皺痕、嘴巴四周的皺紋，以及眼睛上下的皺紋。男性頭部的肌肉相當明顯。當我們説到剛強的臉，主要説的是肌肉和骨骼結構。

只有眉毛揚起的表情，我們才需要擔心額頭的皺紋。平常大可放心地放下大部分的皺紋不管，主要專注在線條、骨骼，以及外表之下柔軟的皮肉。可以很有把握地説，刪減的皺紋愈多，畫出來的素描就愈受到喜愛。記住，皺紋絕對不是臉上的黑線，而是非常纖細的陰影線條，只有在幾步之外才能看到。這是為何我們可以輕易地不予考慮，卻還是能畫得相似。較深的皺痕在一段距離之外看來仍明顯，就像頭部塊面的陰影。千萬別把臉畫得像一張地圖或是皺紋網絡。

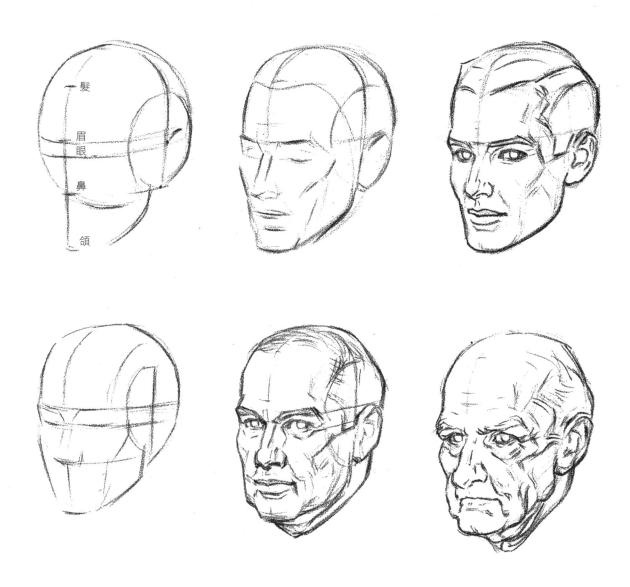

髮

眉
眼

鼻

頜

圖示 31：不同年齡的臉

藉由增加消瘦憔悴的肌肉形體以及落在其間的皺痕，很容易就能讓一張臉變老。顴骨、腮骨，以及頜骨，在老化過程中會顯得愈加明顯。鼻子與耳朵的軟骨似乎隨著年紀漸長而更大。主要的變化發生在兩頰以及眼周與嘴巴周圍。下巴兩側及下顎兩邊的皮膚鬆垂。眼睛下方出現眼袋，眼角的線條變深。嘴唇通常會變薄並往內縮，於是雙唇之間就變得更像是一條直線。從嘴角往下到下巴兩側出現線條。眼瞼上方的皮膚下垂，眉頭似乎往內側朝鼻梁下墜。額頭上和雙眉間有一些較深的紋路。這些可以淡化處理，避免過度強調。頭髮當然出現不同程度地稀疏，因此髮際線會往上及往後移，頭頂的髮量也明顯變少。不過，我們還是以相同的基本結構畫頭。

▌色調：光與陰影的混合，畫作好壞的關鍵

當我們從線條進入色調，那是往前踏了很大一步，因為色調是光在形體上的效果。雖然素描不像繪畫需要用上色調那些細膩微妙之處，但多少還是要考慮到相關的明暗。一開始最好用強力燈光照射作畫對象，或者選擇光影較為簡單的主題。陰影其實就是我們要畫的形狀，是在形體表面出現的形狀，所以必須考慮形體本身的形狀，以及陰影在形體上的形狀。因此光與陰影要盡量簡單。一開始將光線減少至一個來源。稍後，或許想要引進一些背光照明，但千萬不能讓兩道光線照射同一個區域。這會造成光線虛假不真，形體看起來也會不真實，因為形體的存在只靠光、中間色調，和陰影勾勒輪廓。如果沒有光線，就看不到形體。

在非常散漫的光線中，我們看到的形體差不多就像只用外形輪廓來表示。如果光線來自四面八方，形體就會變得扁平，因為形體背離光源才能產生中間色調、陰影，和投影（cast shadow）。所謂投影，意思是指陰影延續到另一個塊面如牆壁，或是往下跨越到下巴底下的頸部。投影有自己的邊沿，端看光線從哪個方向來而定。兩者主要差別在於，陰影是光線觸及不到形體的區域。圓形的形體在陰影面之前有中間色調，而且中間色調會與陰影融合。正方形或尖銳的形體，在阻斷光線的邊沿之後，或是光線無法觸及的邊沿之後，緊接著就是陰影。鼻子在明亮的光線下會投下陰影，而在如曲線般，較為圓潤也較為平緩的臉頰上，陰影則會與光相融。

如何將光混合到陰影之中，可能就是畫作好壞的區別。如果陰影的邊沿漸層平緩或是與光混合太多，畫作就失去特色；如果混合得不夠，畫作又可能太過僵硬死板。有個不錯的判斷方法就是問自己：我能看清楚塊面，還是看不出來？如果將邊沿柔和處理得幾乎失去塊面，畫作必定有種如照片般的平滑感覺。因此，根據照片作畫時，必須確立塊面，因為塊面在照片中並不明顯。

畫塊面時，我們有很大的空間可以藉由線條的方向，暗示塊面的方向，不用在明暗度做太多變化（見 63 頁的圖示 34）。因此，素描可以畫得看似非常立體，而這種特色在水墨畫或彩繪則可能流失大半。這個原理——讓筆觸順著塊面的方向，用在蘸水筆素描上效果卓著。它也可以用在其他並非單一色調的媒介。

我希望讀者能特別注意 62 頁的圖示 33，我認為那是本書相當重要的一頁。該圖示幾

乎涵蓋了本書至今提供的所有素材，包含：結構安排、人體解剖構造、塊面，以及最後的描繪，皆結合在單一姿勢的頭像中。

除了仔細研究這一頁，也要找些自己的素材。看看能否用不同的素描作品，給特定的頭像描繪出你認為正確的比例、人體解剖構造，以及塊面。這樣做可比依樣畫葫蘆地模仿範本中的一百顆頭學得更多。它絕對能指出你知識中的欠缺。當你滿意地完成這幾個階段，將作品貼在一張紙上，掛在工作的地方時時提醒自己。如果你已經令人信服地解決這些問題，真是可喜可賀。所有人對這些都會有興趣，因為透過這些作品，你已經成竹在胸地展現你的知識。它們可以幫助你記住，畫得好的頭像應該放入哪些特質，但在一幅畫當中自然不可能明顯地表現出每個階段。在素描完稿時，我相信你會感受到背後的努力，而我希望這能說服你相信，頭像素描不僅僅是模仿而已。

圖示 35 至圖示 39（64 頁至 68 頁），或許對你在描繪技巧上有所幫助，只是我認為技巧應該交給學生自己研究。比例、人體解剖構造，以及塊面等問題基本上對所有人都一樣，但解決這些問題的技巧方法很大程度上是個人的事。

可惜，學生通常看不到太多頭像素描的佳作，因為發表的作品太少了。過去十年，這個領域很少有人優秀到能定期發表素描作品，除此之外，許多畫家畫頭像的能力也被他們使用的工具所掩蓋。我希望大家注意奧伯哈特（William Oberhardt）的作品，他在頭像素描領域幾乎是一枝獨秀。我希望讀者哪一天能偶然看到他發表在刊物上的部分素描作品。英國的學院創造出的頭像素描佳作似乎比美國多。我想這是因為美國的年輕畫家在獲取頭部的實際知識之前，通常將照片當素材。本書的素描作品是拋磚引玉，畢竟還有許多技巧比我出色的畫家，但因為這個主題缺乏有用的書籍，我還是願意貢獻一己所有。

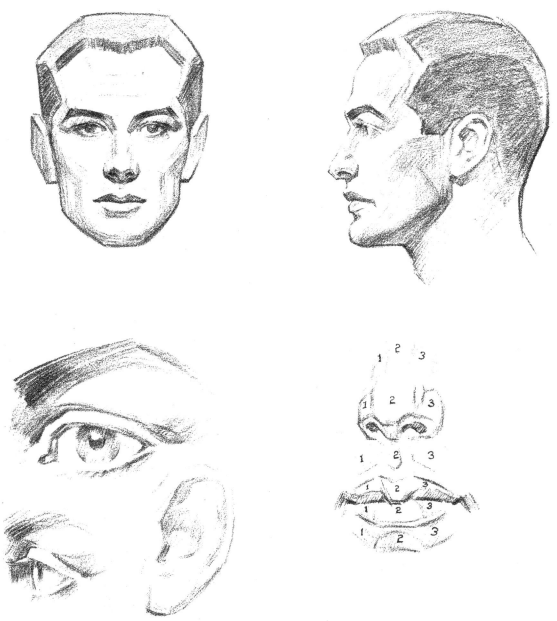

圖示 32：塑造塊面

想了解光線如何在形體上呈現，請先翻至 28 頁的圖示 9，並按照此頁的說明畫出頭部的塊面。這對接下來的內容大有幫助。我們要知道，唯有以光、中間色調，及陰影呈現，才能描繪立體形狀。陰影會隨著形體背離光線而更為黑暗。單一光線向來就容易畫，超過一種光線會切斷陰影色調，把一切變得更加複雜。現在就想像平坦的區域在不同色調下之呈現，徹底忘掉表面的皺紋。

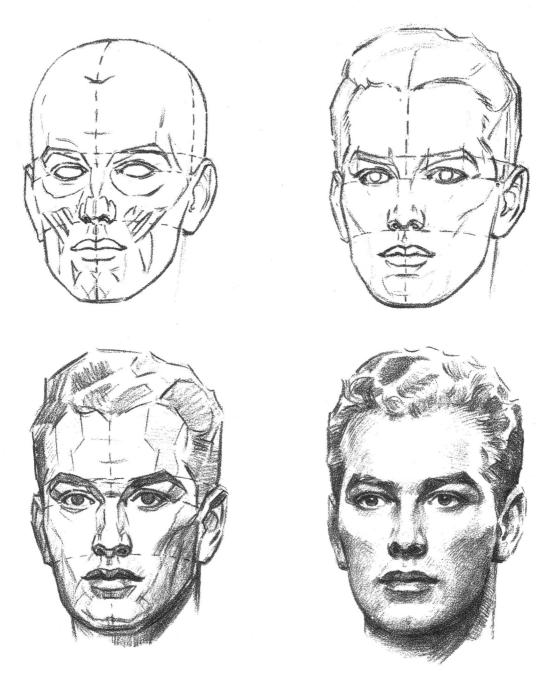

圖示 33：結合人體解剖構造、結構，與塊面

這是本書極為重要的一頁，因為呈現了素描頭像從人體解剖構造與結構，到輪廓線、塊面與最後完稿的各個階段。沒有下工夫仔細研究前述的資訊，就不可能領會，我的意思並非要你複製這個頭像，而是自己畫一個。仔細研究這一頁，你會發現它有莫大的參考價值。

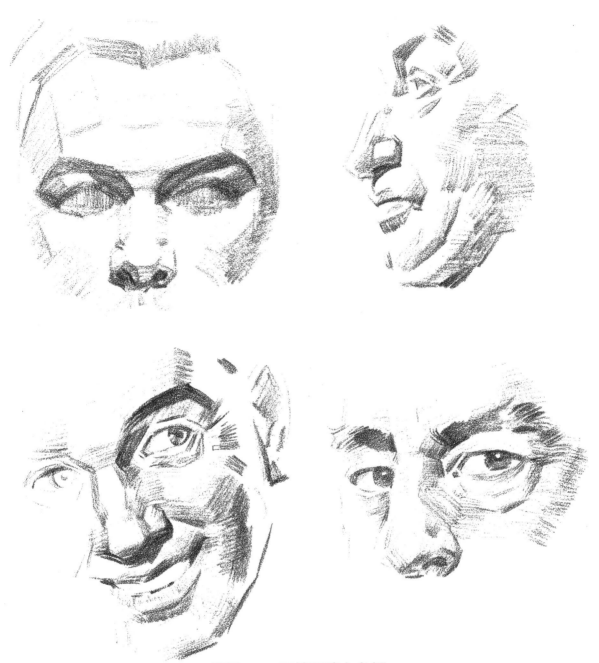

圖示 34：用塊面建立色調

這一頁說明如何把塊面當平直的表面處理，每個塊面各自有介於光與暗之間的明暗。
非常亮的塊面色調應該非常少，要很小心處理。藉由筆觸的方向，你可以轉動塊面
但不會對明暗有太大的影響。如果讓光亮中的塊面都畫得比實際更淡一些，陰影中
的塊面畫得暗一些，那會更立體。

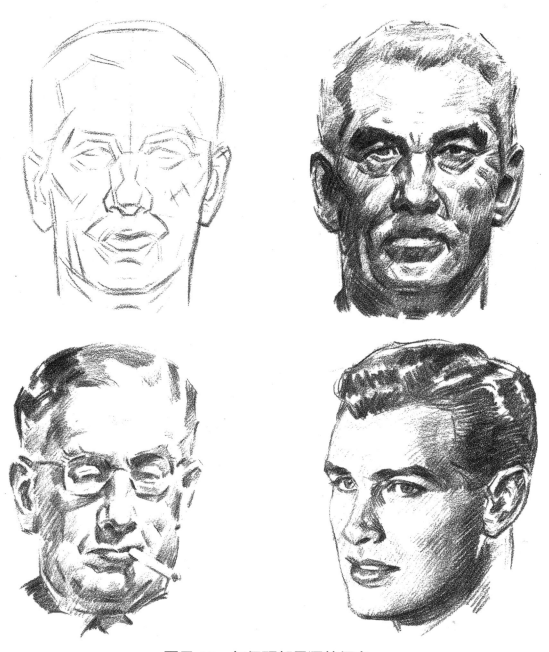

圖示 35：每個頭都是獨特個案

每個頭都是形狀、線條，與空間的獨特組合。由於頭骨和五官的差別，加上間距的差異，就產生了幾百萬種組合。忘掉其他所有的臉，只專注手中畫的這一張臉。盡量強調個別形體。從畫真實人物開始，收集剪報和照片來練習。千萬別忍不住臨摹，畫就對了。

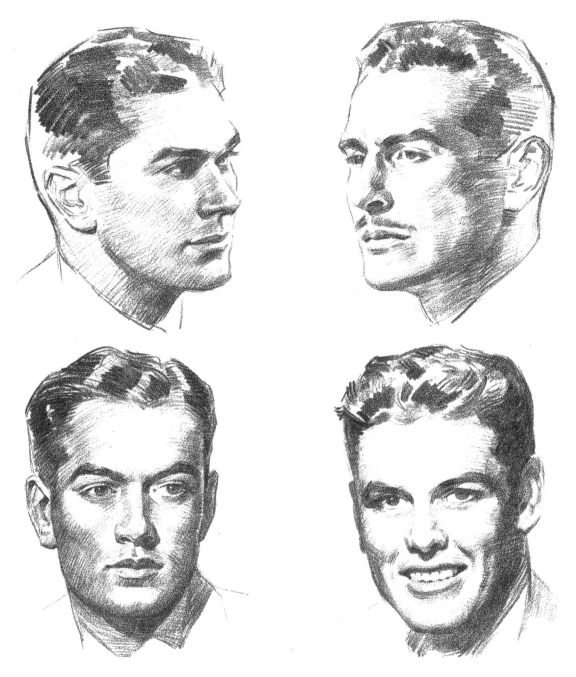

圖示 36：人物類型

頭像特色來自於畫者謹慎安排個別骨架與肌肉的結構及間距。但素描之美總在線條與色調的使用方式，以及對形體的光與陰影的詮釋。你可以實驗自己的方式，並發展出自己的方法與技巧。有時候一幅未完成的習作比完整的素描更吸引人。

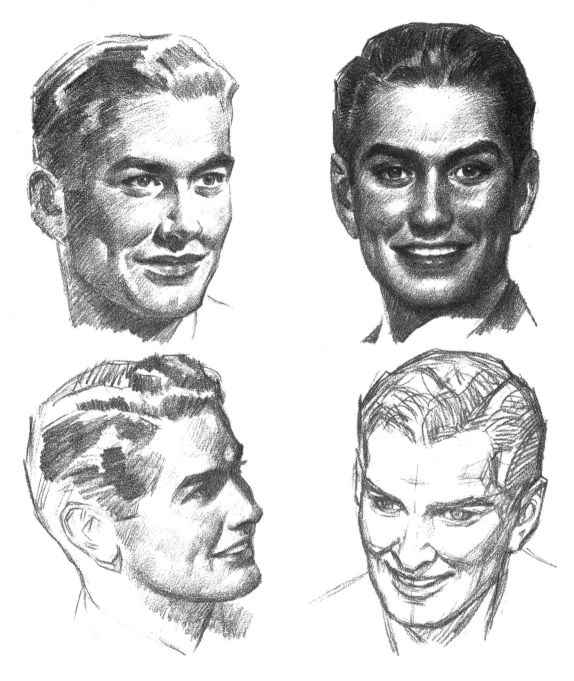

圖示 37：微笑的男子

畫出「綻放快樂的微笑」對所有畫家來說都是難題。用簡筆畫表達，比色調素描容易得多。如果頭像素描能提供收入，可以用剪報練習畫笑容，因為模特兒很少能長時間維持真誠的笑容。特別要研究嘴角周圍的形體，以及臉頰的形體。

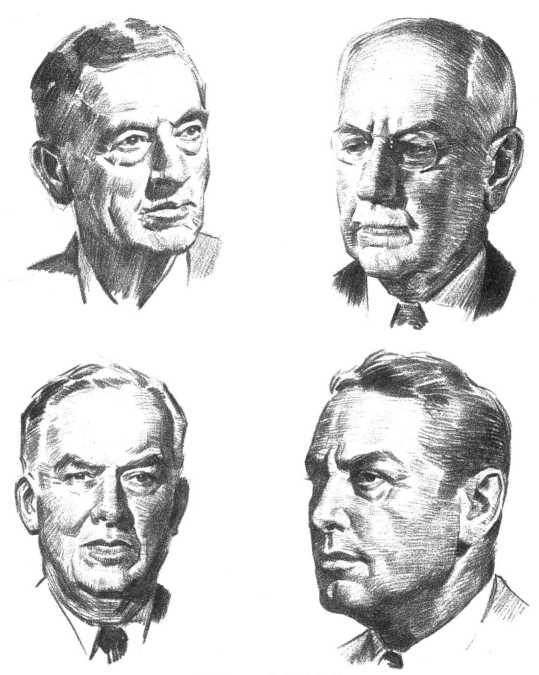

圖示 38：年長的男性

年長男性的臉孔給畫家更多機會「掌握」形體與線條。不過要注意，這一頁所畫的臉，剔除了表面大部分的皺紋，只表現主要的線條和形體。雖然少了細小和微不足道的皺紋，仍能呈現出年齡感。

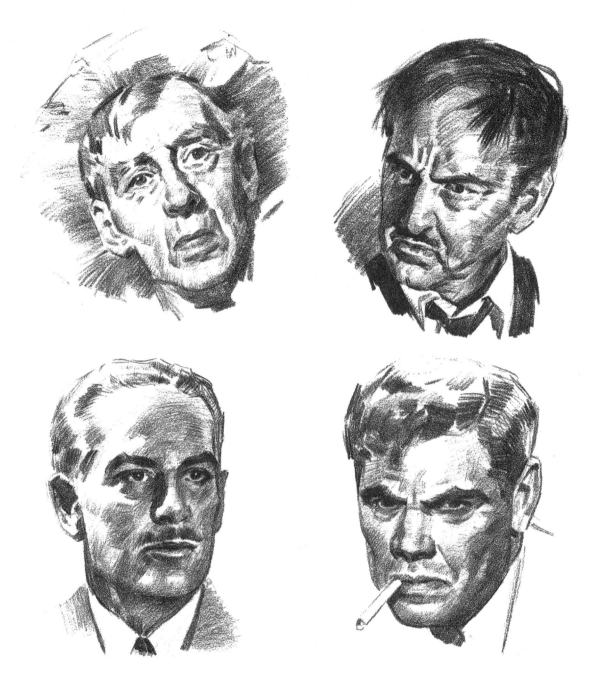

圖示 39：人物塑造

這裡結合了結構、光線照明，以及表情。這是人物塑造，指一張臉孔在某一瞬間的
樣貌。表情其實不過是將臉上放鬆的形體加以變形。這種變形導致底下的肌肉移動，
進而改變表面外觀。因此，重要的是知道這些肌肉如何移動（見 44 頁的圖示 21）。

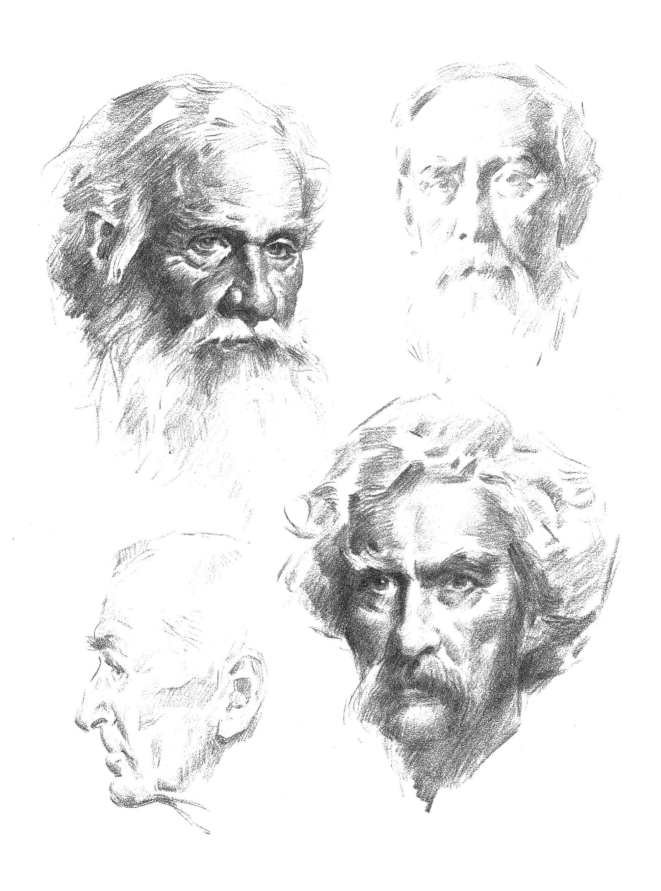

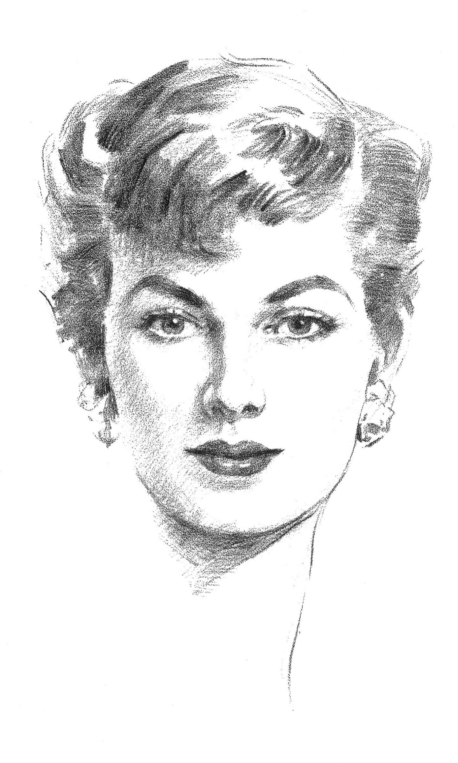

2 女性頭像
Women's Heads

在美國廣告與雜誌插畫中，成功畫出女性頭像的能力，是荷包大豐收的最大助力。雖然商業美術有許多部門，但沒有一個獲利如此豐厚。這個技能比什麼都能打開廣告公司、編輯辦公室，以及掛曆製造商的大門。肖像素描比精巧完整的繪畫更容易售出，因為價格較低。配上精良裱框的素描作品，可以懸掛在家中的任何地方，而繪畫肖像多少被局限於只能掛在客廳壁爐上方的空間。一般人通常寧可要一幅出色的素描──不管是自己還是妻子兒女的肖像，勝過精心製作的繪畫。幸好，畫家能以低廉的成本畫出這類素描，花的時間也比繪畫少了許多，所以可將售價訂在正常家庭的預算範圍之內。肖像素描的發展前途不容小覷。這是愉快的工作。可以當成兼差，而且報酬豐厚。如果你為一家人設計草圖，其他人也會感興趣。這類草圖陳列在休息室、門廳、辦公室，以及其他裝潢陳設不繁複的地方，都是頗吸引人的圖畫。幾乎沒有一個母親不想要自己孩子的素描。國內有許多畫家在肖像素描方面已有傑出表現。作品售價通常在 50 美元到 150 美元間，甚至更高，就幾個小時的工作來說，報酬算是不差了。這些素描甚至可以用照片設計草圖，只要在照片般的外觀上增加個人能力與知識。

▌ 塊面：平滑圓潤 vs. 方正稜角

畫女性頭像時，表現頭髮的技巧務必大膽肆意。通常簡單的塊面要比如攝影般精確表現每一絡髮絲或鬈髮更有效果。另一個重要特點是我先前提過的「塊狀效果」。相機看到的一切都是圓的，畫家則會看到韻律和角度。

基於某種原因，在女性頭像中加一點陽剛，要比在男性頭像中呈現圓潤及陰柔更能

讓人接受。時尚專家挑選的模特兒類型似乎常是瘦臉、下顎稜角分明且瘦骨嶙峋，較少是十分女性化的類型。或許是因為整個人要能苗條到可以放進時尚頁面，就需要一張瘦削的臉。而臉上若是骨節明顯，似乎讓女人更有個性，男人也一樣。或許大部分的人都喜愛瘦削多過豐滿，因為瘦削更難做到和保持。但至少從早期繪畫大師至今，我們在這方面的認知已經有改變。

這一切意味著我們在畫女性時，仍舊要有塊面的意識，只是不須像畫男性時那般強調。75 頁的圖示 42 以同樣的姿勢對比男性與女性的頭像。留意兩幅畫的塊面感覺同樣明顯，只是在男性頭像中更為強調。還要注意女性素描中對嘴巴與鼻子的處理，會比男性更為細膩。不說別的，我想讓你銘記在心的是，平滑與圓潤基本上會聯想到女性，方正或稜角則多聯想到男性。兩類特質要分別強調到何種程度，取決於個人對作畫對象的感覺。77 頁的圖示 44 說明塊狀如何運用在女性頭像。

圖示 45 與圖示 46（78 頁至 79 頁）是女性頭像的技巧範例，你應該會覺得有意思。圖示 47 與圖示 48（80 頁至 81 頁）則是速寫，能使人同時感受到圓潤與方正。我建議根據真人以及雜誌提供的豐富素材，練習大量這類速寫。

▍老婦人素描：絕佳運用人體解剖學知識的題材

圖示 49 與圖示 50（82 頁至 83 頁）處理的是老化的特徵。老婦人素描似乎容許肥胖的存在。每個人都喜歡胖胖的老奶奶。

在畫老婦人素描時，有關人體解剖學的知識運用最為明顯。年輕女子努力掩飾臉上人體結構的痕跡，而我們在素描中也大多如法炮製以取悅她們。但是皺紋和皺摺遲早會出現。我們可以淡化處理皺紋，但必須認真考慮形體。臉頰發展出新的形體。肌肉與皮膚的連結以及底層結構的痕跡開始顯露。骨骼突顯到表面來，因為不再有皮膚緊實包覆。肌肉之間也因為同樣的原因形成小團塊。軟皮突起形成小腫塊，開始朝下巴垂下。我們可以寬容對待，不過分強調老化的過程，但若完全忽略就會失去人物特性及相似度。成熟，甚至於老年，自有其美好——這階段人的品格由內而外煥發著，而且沒有什麼比一個品格高尚、拋開年輕浮躁淺薄缺點的老婦人更為優雅迷人。下筆時心存寬容，但不要捏造。不誠實的作品對個人聲譽有害，而這對你比世上任何一張頭像素描更為重要。仔細研究老化的過程，要徹底熟悉它，然後溫柔對待。

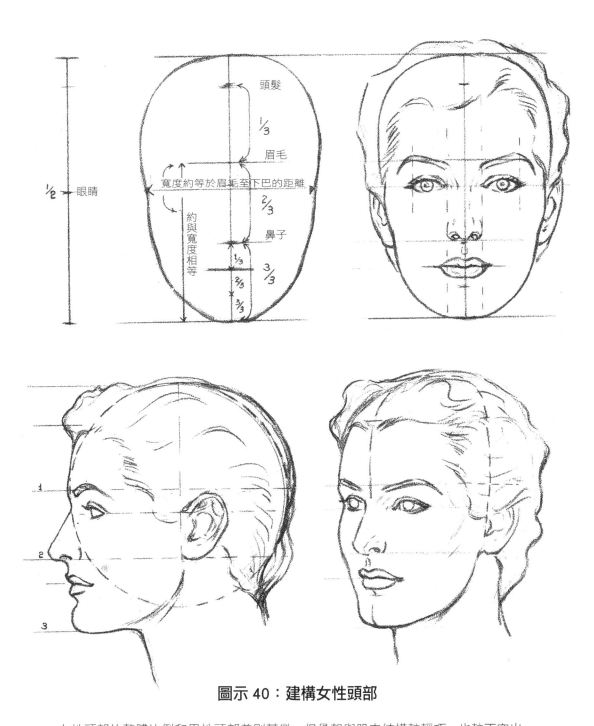

圖示 40：建構女性頭部

女性頭部的整體比例和男性頭部差別甚微，但骨架與肌肉結構較輕巧，也較不突出。
在商業美術中，下顎堅毅的女性化類型，似乎比非常圓潤的類型更吸引人。女性眉
毛在眼睛上方的高度，通常較男性高一些。嘴巴較小，嘴唇更豐滿圓潤，眼睛略大
一些。不要強調下顎與臉頰的肌肉。

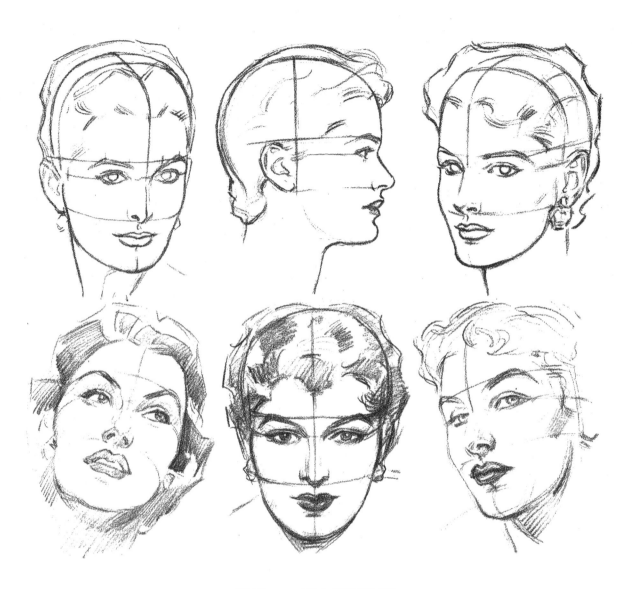

圖示 41：建立頭部結構

除非結構及五官的配置精準正確，否則幾乎不可能畫出漂亮的女人。鼻孔要小，還要仔細留意下顎與耳朵的位置。眼睛與嘴巴的位置和筆法必須完美，才能避免一些非常奇怪和不討喜的結果。當前的眉毛相當濃密，幾年前，還只是一條細眉。我個人喜歡看上去自然的眉形，但女人通常會將眉毛與嘴唇上妝，因此畫家也要懂得跟隨時尚潮流。髮型也是同樣的道理。頭髮要留意形體的大塊效果而非細節。臉的美在於比例之美，所以要先學比例，之後研究你的題材。時尚雜誌包含大量的習作素材，還能讓你掌握妝容與髮型的最新消息。小心不要把嘴唇畫得平面。精準畫出嘴唇上的亮點（highlight），如果畫錯地方，可能改變嘴巴以及整體表情。

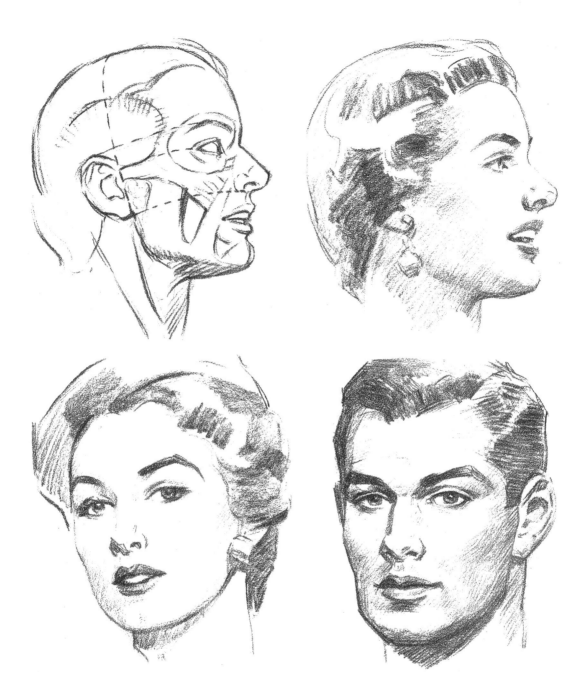

圖示 42：女性頭部的骨骼與肌肉較不明顯

女孩頭部的底層結構如本頁上圖左所示。在畫非常年輕的女性時，很少在外表顯現出人體的結構，但還是必須知道底下是什麼情況，外表才能畫得有說服力。本頁下圖是男女頭像的直接對照。留意男性頭部的骨骼與肌肉結構較厚重，塊面更為明顯。

圖示 43：魅力存於基本素描

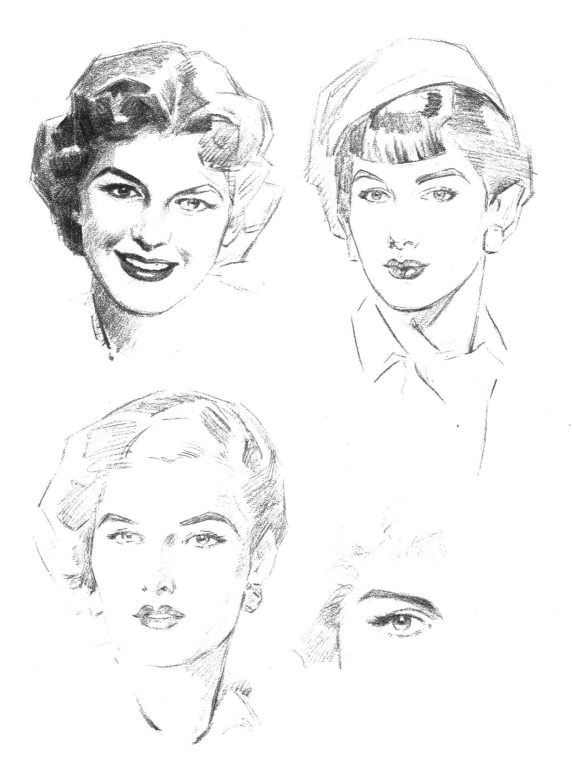

圖示 44：「塊狀」也適用於女性頭像

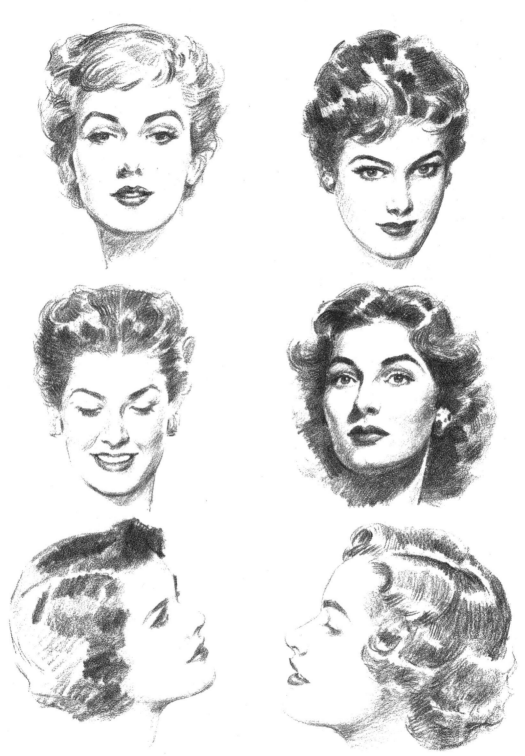

圖示 45：女性頭像一

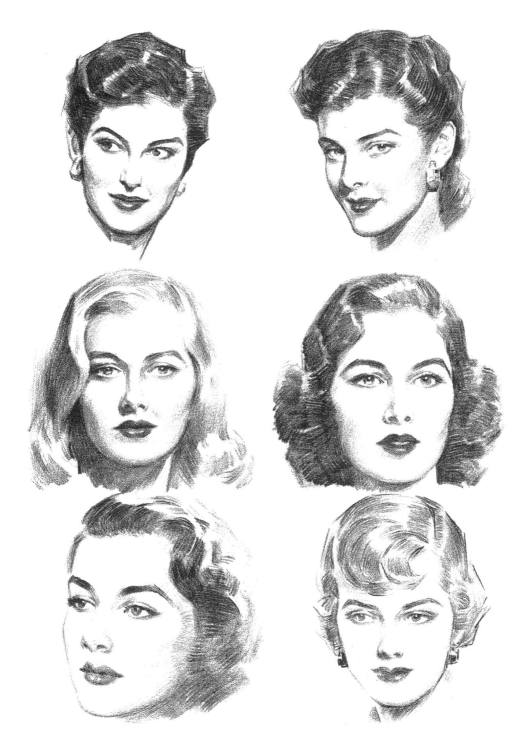

圖示 46：女性頭像二

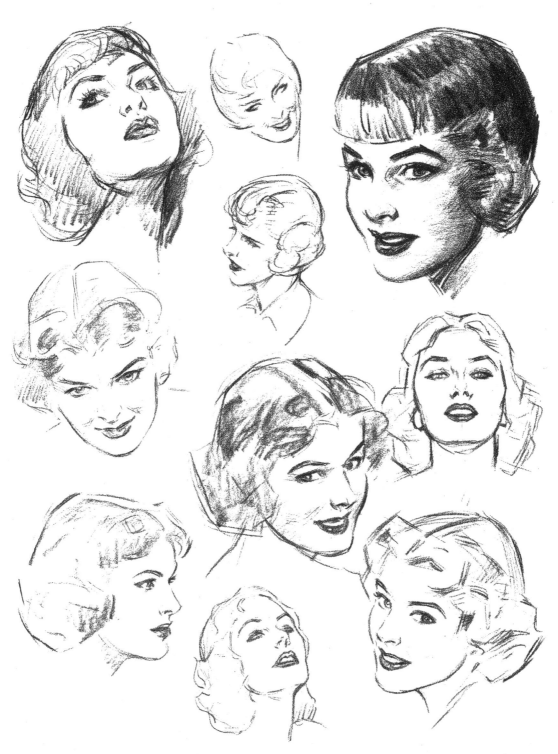

圖示 47：速寫一

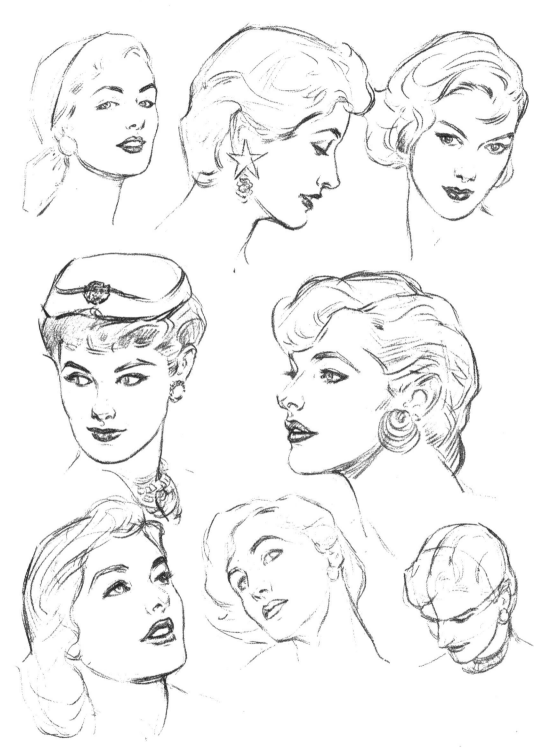

圖示 48：速寫二

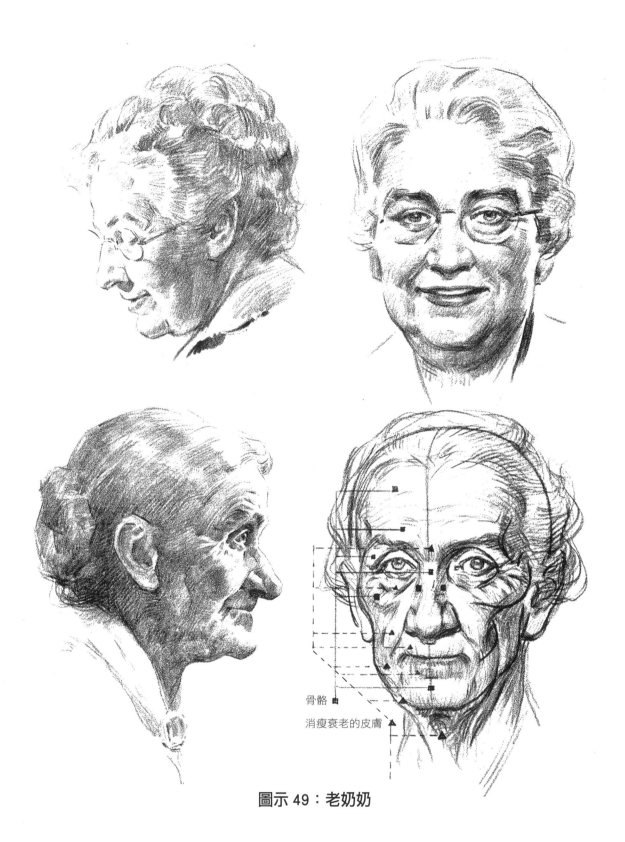

骨骼
消瘦衰老的皮膚

圖示 49：老奶奶

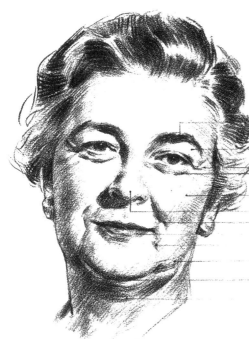

眉毛不再鮮明清楚

皮膚下垂

形成永久紋路

此處的結構依然結實
鼻軟骨不再清晰明顯
形成永久皺摺
嘴唇不再豐滿
形成細紋
臉頰明顯下垂
形成深刻紋路
下巴下的皮膚鬆弛下垂

頭髮稀薄

太陽穴凹陷

眼窩骨非常明顯
眼睛下方形成眼袋
顴骨明顯
鼻頭變圓球形

耳垂變大
臉頰組織失去活力
嘴唇變成細線

顎骨下的皮膚鬆弛下垂

消瘦的頸部

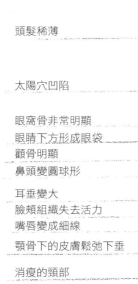

圖示 50：老化的過程

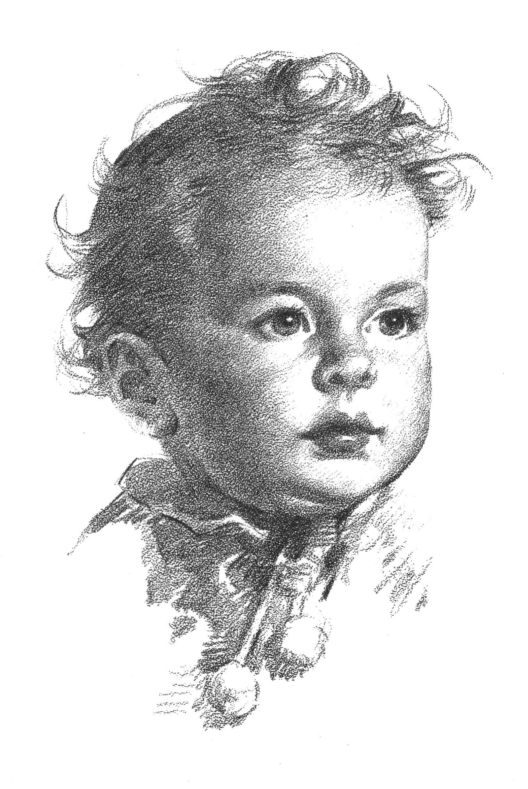

3 嬰兒頭像
Babies' Heads

嬰兒素描幾乎就是一個藝術分支。插畫家與商業畫家可能時常被要求在作品中加入嬰兒。嬰兒也可做成非常吸引人的裱框畫。如果畫得好，多數家庭都樂意擁有。

如果了解嬰兒的頭部，便可知其實它並沒有比其他頭難畫，有時候甚至更為容易。原因在於畫家多在處理結構與比例，較少處理人體解剖構造。而嬰兒頭像中，頭骨依然很重要，但因為肌肉深埋在底下，幾乎不會影響到外表。此外，嬰兒頭部比例和成年人的頭部比例也有些微不同，如圖示 51 及圖示 52（87 頁及 88 頁）所示。

▎精確掌握嬰兒頭像比例的技巧

嬰兒的骨骼結構尚未發育完全。顎骨、顴骨，和鼻梁相對小很多。這使得嬰兒的臉在比例上比頭骨小，眉毛以下的臉部約只占了頭部四分之一。鼻軟骨位在骨骼組織前端，且上方的鼻梁是圓的，並貼近臉的塊面，因此嬰兒的小鼻子通常往上翹。嬰兒的上唇較長，而下巴因為尚未發育，通常往內縮或正好位在嘴唇下方。

由於嬰兒只有眼睛的虹膜發育完全，而使得他們的眼睛像鈕釦般又大又圓又亮，又因為頭顱較小，所以雙眼顯得比一般成年人分得更開。嬰兒的眼睛若靠得太近並不討喜，甚至可能破壞整幅畫。最好在嬰兒睡覺時，研究嬰兒的頭部，否則就得求助於照片或雜誌插畫。畢竟嬰兒一定會不停扭動，而我們對此無計可施，因此牢記一般比例或平均比例就極為重要。

你會發現由塊面和邊沿形成塊狀，也有助於給嬰兒素描注入生氣。嬰兒的臉蛋十分

光滑圓潤，如果原封不動地照搬這種特質，最後的結果可能缺乏特色。

如果你覺得在嬰兒素描中看到塊面的邊沿有些不自在，那可能是你和畫作靠得太近，先往後退，再做改變。范格爾（Maude Tousey Fangel）是偉大的嬰兒肖像畫家之一，用角度與塊面畫出活力十足的作品。卡薩特（Mary Cassatt）是印象派畫家也是竇加的學生，作品同樣有這種特質。

89 頁的圖示 53 顯示，嬰兒頭部的大致形狀就如同一顆圓球上有塊突起。五官之間的距離相當短，臉龐顯得相當寬。初步建立的基本形狀應該有種可愛娃娃的感覺。

如 90 頁的圖示 54 所示，嬰兒眼睛落在第一個四分段的下半部。頂線是眉線；鼻子則在第二個分段線上；嘴角則在第三個分段線；下巴落在第四個分段線的略下方。

94 頁的圖示 58 顯示的是三歲到四歲幼童臉部的四個分段。要注意眉毛略高於頂線，鼻子、眼睛，和嘴巴的位置也略高於分段線。這些變化讓嬰兒顯得年齡略大一些。其實，我們可以把下巴畫多一點，好讓臉稍稍拉長。圖示 55、圖示 56 及圖示 57（91 頁至 93 頁）呈現許多嬰兒頭像，全都以前述的比例畫成，只是因為五官的位置以及臉與頭骨的比例略有不同，而有些特徵上的差異。雖然比例只有些微不同，但嬰兒的頭骨形狀卻可能差別頗大。我們發現嬰兒跟成人一樣，頭骨也有高、低或瘦長的差異。

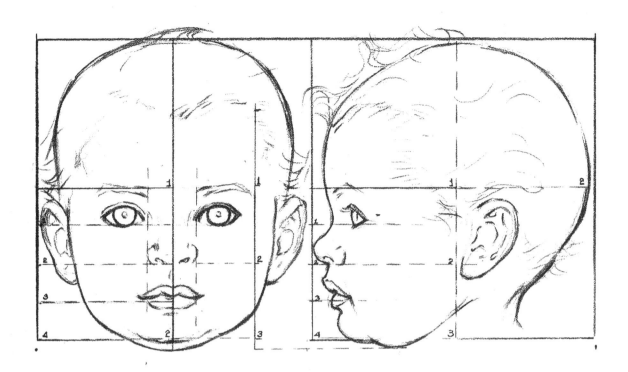

圖示 51：嬰兒頭部的比例——一歲

從出生到一、二歲之間，嬰兒頭骨的變化相當迅速。頭骨是在嬰兒階段成形。原本的形狀可能形塑於孕期被擠壓的程度與骨骼的堅硬程度。出生之後，骨骼通常會因為外在條件、大腦發育情形、囟門閉合（囟門位於頭蓋骨頂端，原本開放且柔軟易彎，以方便分娩）而調整。不同人種的頭骨形狀取決於遺傳性因素，但個別差異可能純粹受環境影響。

嬰兒的頭骨相較於臉孔的比例，要比成人大上許多。眉毛以下的臉部約占整個頭的四分之一，這也使得眼睛位置會低於中線。要畫出嬰兒臉部，最方便的構圖方法就是四分段法。鼻子、嘴角，以及下巴差不多就落在這些分段線上。

隨著嬰兒頭部發育，臉相對於頭顱的比例就變得更長，因而有將眼睛和眉毛往上移動的效果。其實，下顎的發育會把臉往下拉，鼻子與上顎也會拉長。由於這些變化，成人、青少年的眼睛就會落在頭的橫向中線上。知道這一點最重要，因為眼睛與臉部橫向中線的相對位置，直接確定兒童的年齡。嬰兒的虹膜已經發育完全，再也不會變大，因此至成年時，眼睛看起來就小了許多。不過，眼瞼之間的開口會變寬，所以我們看到的成人眼球部分會比嬰兒的多。

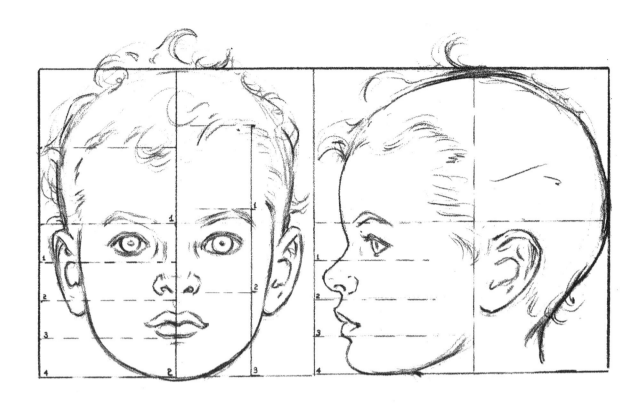

圖示 52：嬰兒頭部的比例——二歲至三歲

到了二歲至三歲時，眼睛大約在第一個四分段的中間處，這裡我稱為 1 號空間。鼻子與嘴巴顯然也往上移，眉毛此時已經到了中線上方。嘴唇正好觸及第三個空間的底端。耳朵還未碰到中線。不過，臉已經達到三個空間的比例——髮際線到眉毛，眉毛到鼻端，鼻端到下巴底端。其實這三個空間依然是壓縮的，而且各自都會繼續發育。不過在發育期間，仍維持彼此之間的比例。耳朵依然低於中間的交叉線（詳右圖）。注意左圖右半邊的三等分線。

畫嬰兒與兒童素描時，採用四分段法似乎比用成人的三分段法容易。雖然頭的實際大小要小得多，五官的距離在比例上卻更寬——眼睛分得更開；上唇較長；眼睛到耳朵之間的距離顯得非常寬。必須努力維持這個比例，才能讓嬰兒看起來像個嬰兒，不會像個禿頭的小老頭兒。嬰兒放鬆時，嘴巴大多是噘起的。上唇角度明顯地往上升到最高點，通常往外突出。下巴小而且就在正下方，通常帶點肥厚。嬰兒的耳朵差異頗大，有些相當小，有的則相當大，耳朵通常比較圓，而且和臉相較之下顯得較厚。嬰兒的眉毛大多淺淡稀疏，甚至幾乎是透明的，這在深髮色的孩子身上通常更為明顯。鼻子大多小而上翹，而且相當圓。由於還沒有時間發育，鼻梁顯得相當圓滑。兩頰豐滿而往外擴張。

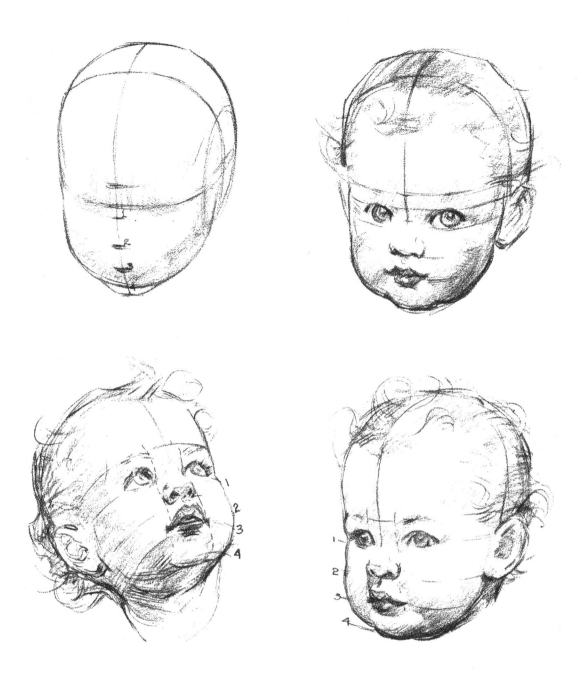

圖示 53：建立嬰兒頭部的結構

在畫年紀非常小的嬰兒時，所畫的球體與塊面中，臉部塊面要更短一些。眉毛放在中線上。將臉從眉毛以下分成四部分。眼睛碰到最高分段的底線；鼻子碰到第二個分段的底線；嘴角落在第三個分段的底線；下巴則略低於第四個分段。耳朵在中線之下。

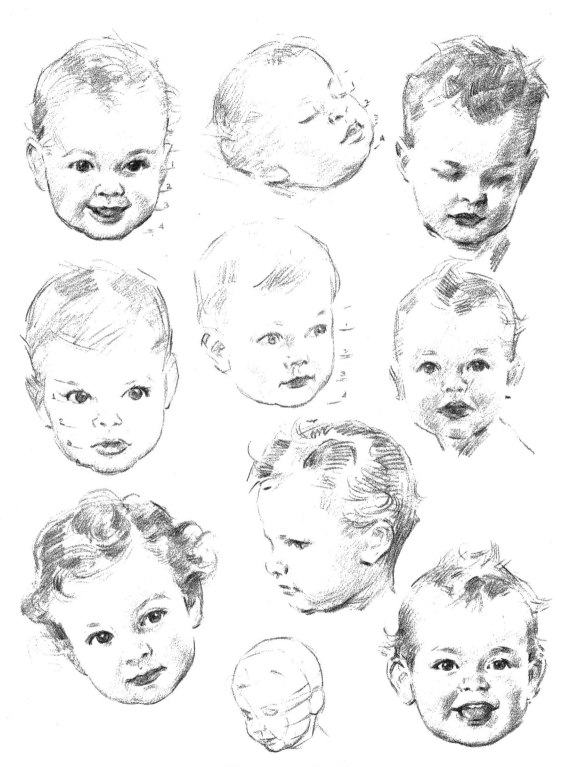

圖示 54：嬰兒速寫

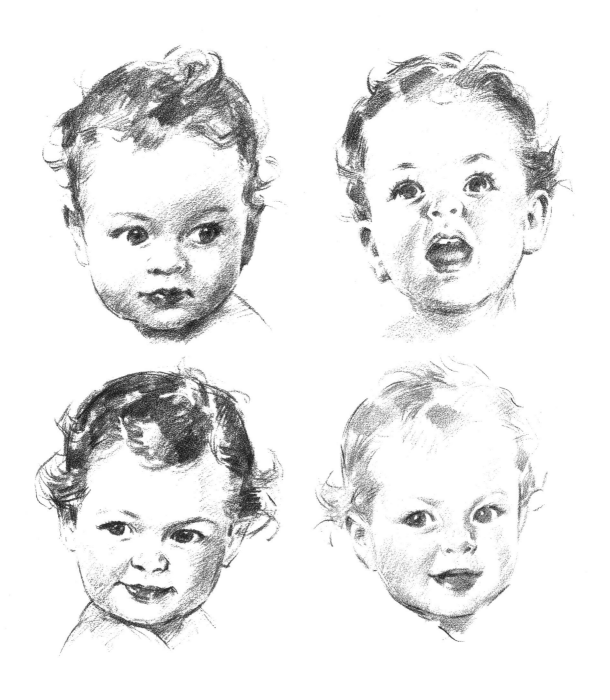

圖示 55：嬰兒習作一

雜誌裡有各式各樣的嬰兒圖片，那些都是相當理想的練習範本。畢竟沒有嬰兒能長久維持不動，讓不熟悉嬰兒比例的人可以依照真人作畫，畫家頂多僅能畫些嬰兒速寫。因此，精緻完美的嬰兒肖像通常都是以照片畫的，就像這一頁的例圖。

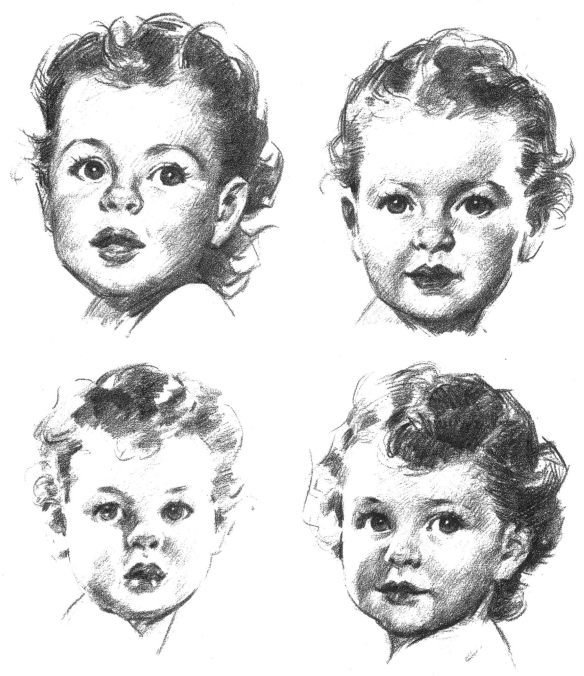

圖示 56：嬰兒習作二

儘管比例僅有些微的改變，但隨著嬰兒的頭髮變多，他們看起來也會更成熟些。有些嬰兒會長出長睫毛，再加上又大又圓的雙眼，為他們增添了更多吸引力。畫眉毛時，下筆要輕，盡量畫得纖細精緻。

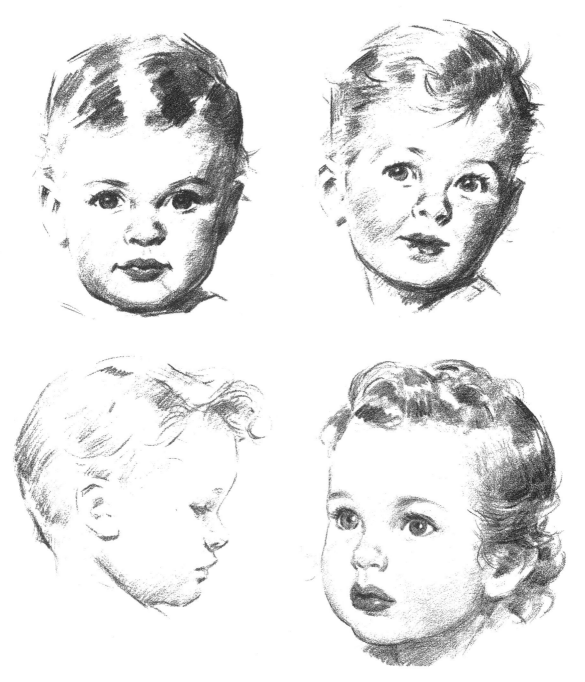

圖示 57：嬰兒習作三

記住要把鼻梁畫低而內凹，兩個小圓鼻孔的空間要大。嬰兒不笑時，上唇會突出。
耳朵的位置要低，圓潤的下巴就位在臉的正下方。雙頰要高而豐滿。通常我們會在
亮色調上增加強光強調。

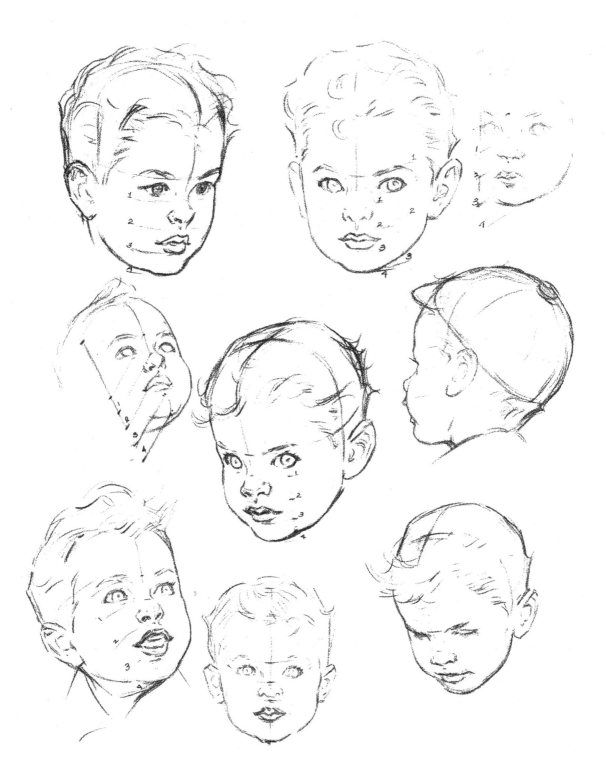

圖示 58：臉的四個分段──三歲至四歲

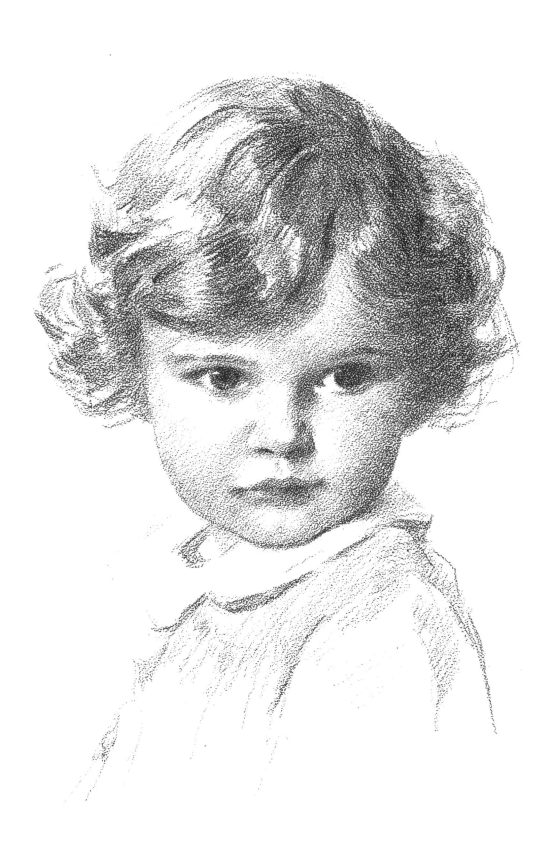

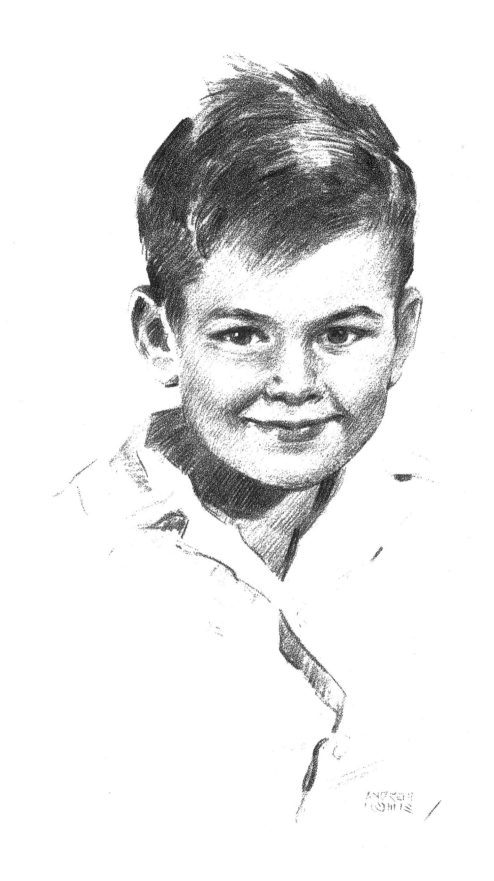

4 兒童與青少年頭像
Heads of Boys and Girls

我們要知道，沒有一個藝術分支可以完全簡化到只剩公式，還不會危及到藝術本身。
我們當然會想方設法地達成目標，而這個目標就是「正確性」。不過，藝術並不是
為正確性而存，藝術「結果」並非都是完美無瑕。不如說，藝術其實是一種表達形式，
而完整的表達不能受限於公式，而是得引導向更大的意義與真實。非洲雕像也蘊藏
了意義，因此是藝術。那肯定不是我們所知的真實，但可能是他們心中具有更大意
義的真實。藉由簡化，甚至是淡化處理較次要的真實，或許能達到更偉大的真實。
細節可能是次要的真實，但沒有太大的實際意義。每一根眉毛是細節與次要的真實，
但沒有什麼意義。每一葉草是細節，但我們可能對整片山坡以及陽光照耀其上的效
果更感興趣。

畫兒童素描時，我們要像遵守結構與人體解剖構造的規則一樣，也由我們對他們的
感覺來引導。光線在兒童髮絲上閃耀，或許和照耀在山坡上一樣美麗動人。男童眼
中淘氣的精光一閃，或許正是我們想畫的，而不只是畫出完美的眼睛結構。

▌ 知識形塑技巧，技巧因情感而出神入化

我們很容易就沉浸在技術細節而忽視了目的。技巧必須與靈性結合，因為沒有靈性
的技巧毫無意義。然而，若沒有技巧以及技巧背後的知識，也無法傳達感覺。

每一幅素描、繪畫，或是任何表達形式的每一塊區域，都應該是整體設計的一部分。
光與陰影、邊沿、質地和材料，或許都要從設計與布局的觀點來考慮，就跟其他特質
一樣。在頭像素描中，頭髮的型態、頭部投下的陰影，以及衣服的細節，在在提供

設計的機會。臉上的光與陰影本身即是設計，無論好壞，也不管我們是否有意識到，整個頭就是形體組合而成的設計傑作，且功能性與藝術性兼備。

我說這些是為了表示，我們面對作畫對象時，要懷抱謙卑及對神奇造化的欣賞。對我來說，世上沒有什麼比幼童的頭更美、更神奇的事物了。他們的生命沒有留下疤痕，沒有焦慮及挫折的紋路。那是蓓蕾甫綻放的鮮嫩花朵，清新而幾乎未受玷汙。

如果兒童不能打動你，或許嘗試畫兒童素描就是個錯誤。情感上太過疏離是無法把他們畫好的。當你的作品毫無歡樂成分，很容易沉溺為純粹的技巧表現。

我自己的作品正好有很多都和兒童素描有關，而我畫得愈多，就愈能從中發現樂趣。在畫過幾千幅成人頭像的素描與繪畫之後，我仍覺得有一個迷人的真實之山我還未能觸及分毫。兒童素描有個相對尚未開發的廣大商業市場。我們需要更多兒童素描，少一些照片──包括廣告和家裡牆壁上的照片。沒必要為了兒童無法乖乖坐著這一點打退堂鼓。臨摹照片還是可以提高描繪功力，只要你能超越純粹的相片寫實細節，臻至更為藝術性的表現形式。

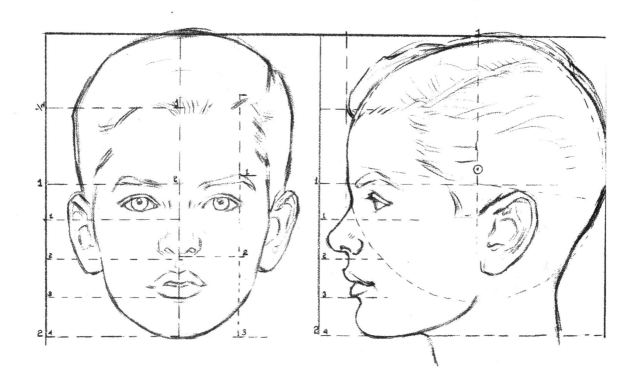

圖示 59：小男孩的頭部比例

小男孩頭部的垂直比例大約與幼兒相仿。但這時候的臉相對較窄，正面圖可以放進正方形。眼睛顯得較小，因為眼睛沒有長大而臉卻變大了。鈕扣般的大眼睛僅適合畫在年紀非常小的幼童。上圖男孩的下顎與下巴已經開始發育，使得下巴較為突出。鼻梁更高了，鼻子也長了一些，幾乎碰到第二個分段的底線，嘴唇則碰到第三個分段的底線。在年紀非常小的時候，就會長出濃密的頭髮。這更突顯頭顱的大，但又讓臉看起來顯得小，更添兒童的俏皮可愛。如果兒童有鬈髮，母親有時會任由頭髮生長，直到髮型變得怪異為止，所以最好知道頭骨的實際位置。

小男孩很難安安靜靜坐著，在畫小男孩素描時，一如畫嬰兒，要以照片及剪報練習。注意耳朵往上來到中線。由於脖頸細小，連接到頭骨底部的肌肉尚未發育，小男孩的後腦杓似乎往後延伸。

特別要注意鼻孔已經變大，上唇顯得短了一些。耳朵在這段期間以及之後階段的發育頗為明顯。我相信兒童到了十歲或十二歲時，耳朵就徹底發育了。鼻子到耳朵的距離依然顯得相當寬長。睫毛相當長。頭髮長到可蓋住太陽穴。

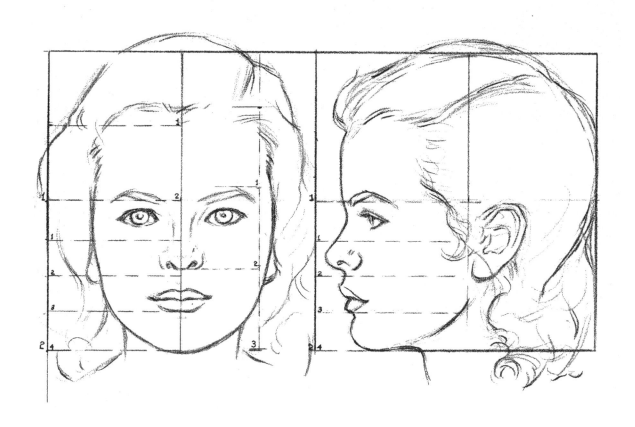

圖示 60：小女孩的頭部比例

小女孩的頭部比例與小男孩相差無幾。小女孩的典型特徵是雙眼之間較寬，下顎與下巴較圓，雙眼皮通常不太明顯。小女孩的輪廓線通常較為圓滑，知道這一點有助於將小臉蛋畫得更女性化。塊狀或方正的形體則可讓小男孩有較為粗獷的感覺。幼年時期，小女孩的額頭通常比小男孩高。有些專家宣稱，女孩的某些心智特質發展得比男孩快。這或許可以說明小女孩的額頭為何較高、較寬，但我不確定。我只知道髮際線畫得低，會讓男孩看起來更孩子氣，而額頭大會讓小女孩顯得更秀氣。頭髮處理得宜也會對畫小女孩素描大有幫助。

還要小心別把小女孩的嘴巴畫得太大或太黑。這樣很容易給人成熟大人的感覺，或是放在兒童身上並不討喜的戲劇效果。小女孩的脖子和頭相比之下顯得小而圓。脖子和下顎之間的皺摺很少延伸到耳朵，而會離耳朵有一小段距離，不過這條皺痕鮮少畫得鮮明清楚。額頭頂端很有可能會略微突出。臉上的塊面全都是圓潤的，但下筆時盡量別畫得太平滑而有照片的感覺，可以在頭髮加入大量的塊狀。耳朵的結構更為纖巧，而且觸及中線。眉毛也應該畫得纖細。

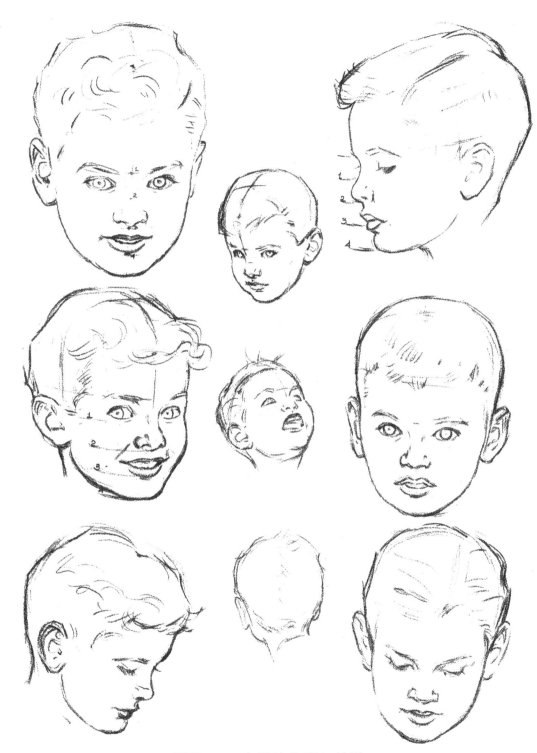

図示 61：小男孩的頭部結構

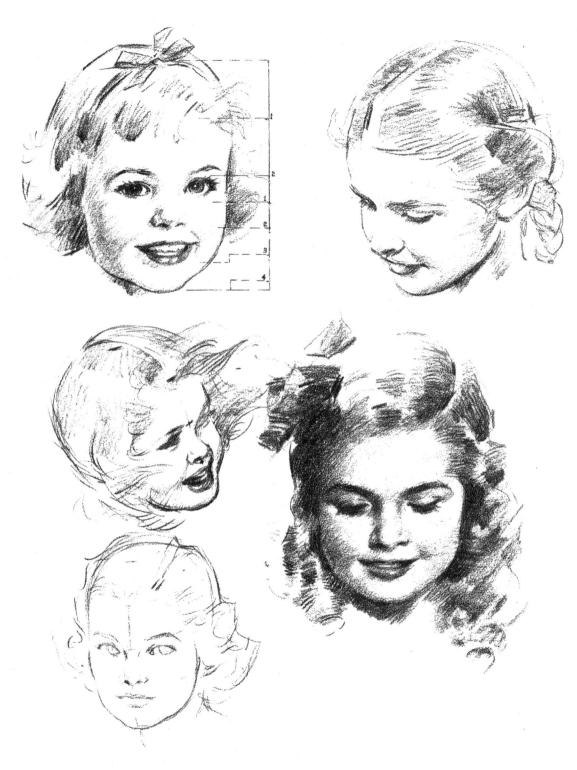

圖示 62：小女孩的頭部結構

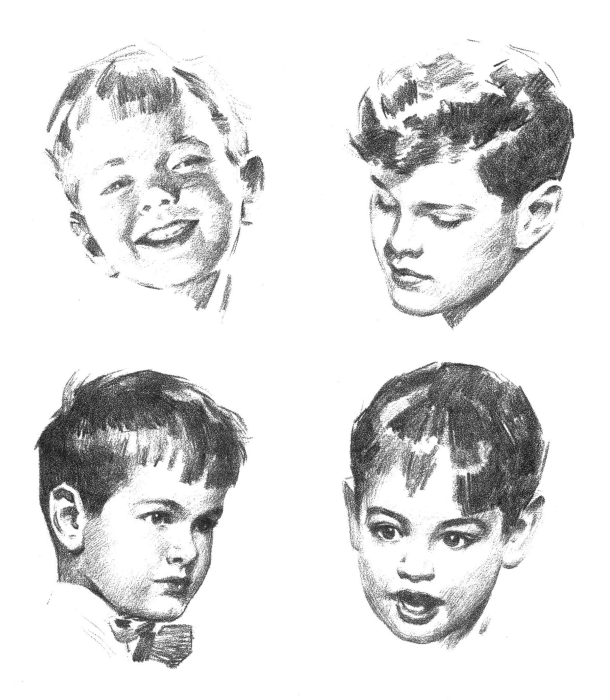

圖示 63：小男孩習作

在頭像素描中，有時候為背光或背後頭頂光加上正面光線，效果不錯。重點是別讓
兩種光落在同一個表面上，因為這類光線會將區域切割成交錯混亂的陰影。用塊狀
形體呈現頭髮。

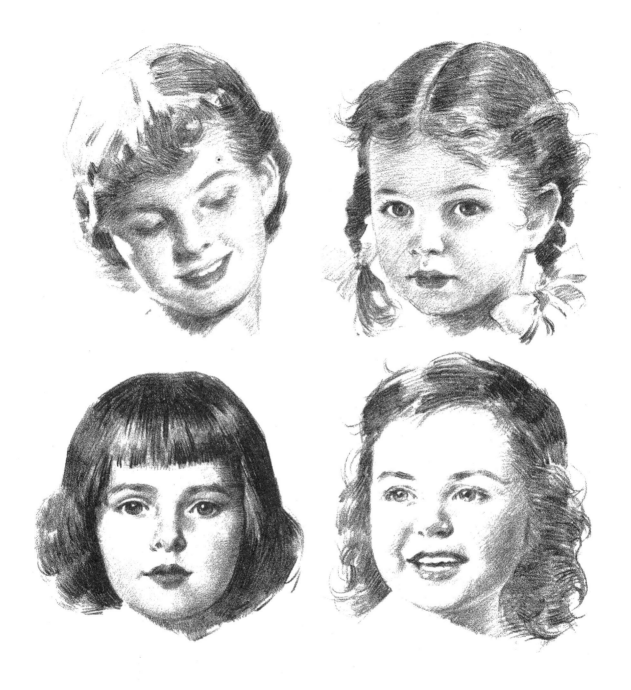

圖示 64：小女孩習作

頭髮的處理方式深深影響了小女孩頭像的吸引力。小辮子大概永遠不會過時，額前瀏海似乎也頗受歡迎，頭髮自然垂下或是鬈髮顯然也一直很討喜。在彩色素描或繪畫中，在髮帶加一點顏色的效果向來不錯。

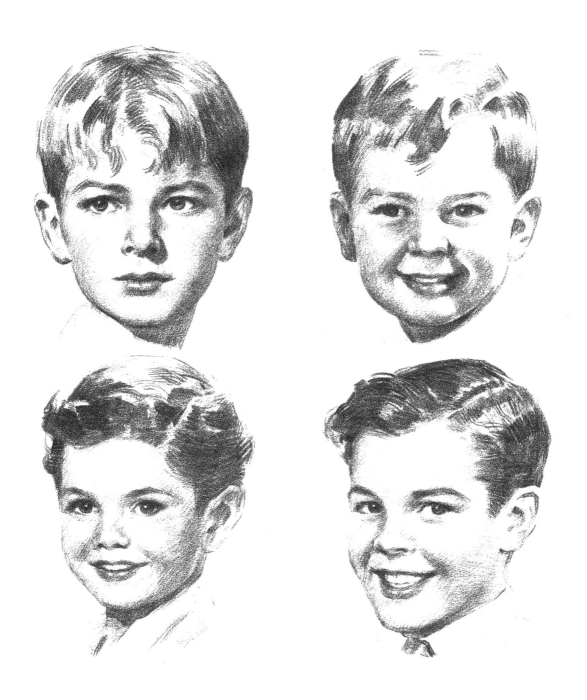

圖示 65：小男孩

當你在兒童素描中愈進步，對遇到的特殊人物與性格就會印象愈深刻。兒童流露的
感情和情緒跟成人一樣多，而且更為直率明顯。我們在長大的同時，也學會隱藏真
正的情緒，有時候藏得太深。大部分兒童比成人更能表現真實自我。

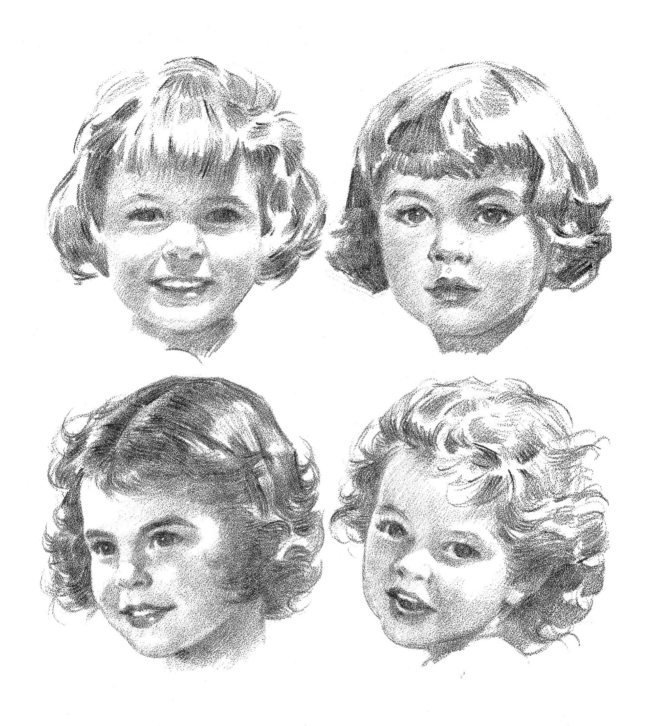

圖示 66：小女孩

如果先用相機捕捉兒童的表情，再用素描表現就容易多了。她們的表情變化稍縱即逝，而且沒有人會要求小孩保持一樣的表情。

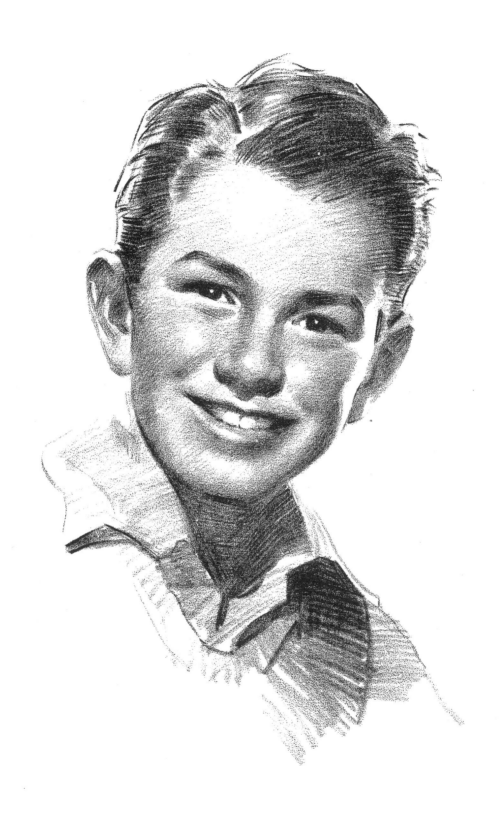

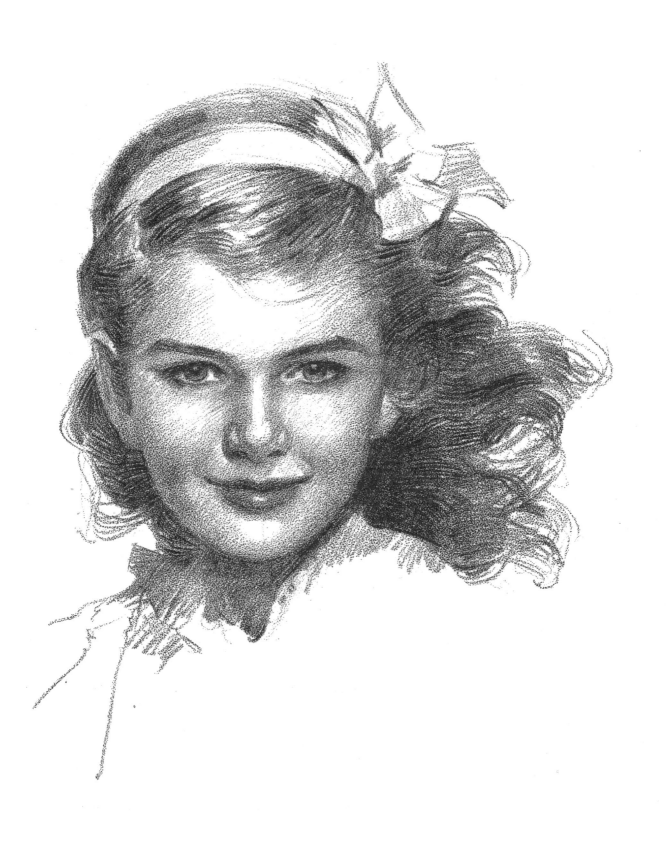

▌學童素描：畫對並非終極目標

這個部分處理的是小學年紀或青春期之前的兒童。這個年紀好動且成長相對平緩，之後才是青春期的猛然發育。這也是開始形塑習慣與人格的時期，同時會顯現在臉上。我們也可稱之為淘氣的年紀，因為精力並未囿於成長，而會溢流到身體活動。

學畫這個年紀的兒童時，最重要的是面帶笑容——不僅是你畫的臉要帶笑，你的臉上也要有笑容。廣告中的兒童幾乎百分之百都顯得既活潑又開心。另一方面，小朋友的臉在安靜歇息時尤其美，有時候你會希望編輯和藝術總監能更加欣賞這些。至少在故事感人時，不會把孩子畫得咧嘴大笑，但在廣告中，特別是食品廣告，兒童總必須表現得對產品欣喜若狂。

這個年紀的孩子活在自己的世界。他們體內好似總在發生小革命，反抗所有家長與老師加諸在他們身上的權威——他們的年紀太小，無法理解這些權威。試著回憶你的學生時代。在被問到為何這樣做時，你很難回答說：「因為我受夠了那麼多權威。」有時候成人覺得很難理解，為什麼權威的效力那麼輕易就溜走了，答案可能就只是權威太過。

雖然我們認為這階段是學習的年紀，但可能忘了學習大多是從實驗中得來，而非全靠指導。所有發明創造的驚奇都提供小朋友學習檢驗的機會。如果你的孩子拆解了你的鬧鐘，或是把你的寶貝工具亂扔在後院籬笆，這屬於未受指導的實驗，但如果你的孩子沒有做幾件這種事，那是個沉悶無趣的孩子。

在畫兒童素描，甚至給他們照相時，要忘了自己已經長大。努力進入他們的世界，吸引他們出來。對你畏懼或是將你拒於門外的孩子不會坦然自若，如果你有意傳達童年的精神，這樣的孩子也不會是好的模特兒。童年精神只有在他們擺脫權威時才會出現在臉上。留意權威驟然出現時，他們臉上的變化。我並不是反對權威本身，我只是想說這樣拍不出好照片，而怨恨或慍怒肯定也無法成就吸引人的照片。

既然已經徹底討論過比例了，你可以從圖示 67 與圖示 68（110 頁及 111 頁）學到如何應用在學童的臉上。了解這些有幫助，但只是畫對並非最終目標。

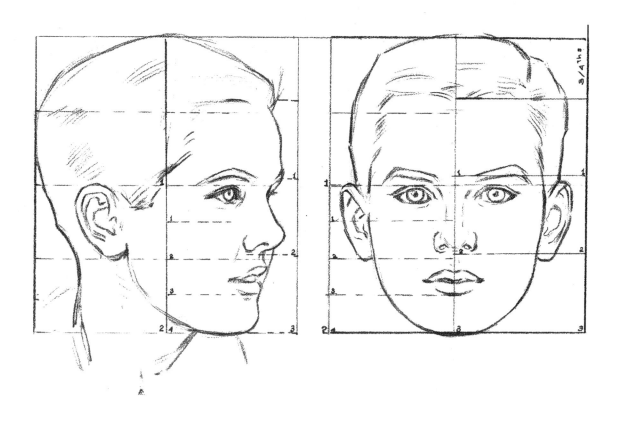

圖示 67：男學童的頭部比例

八歲到十二歲的孩子比幼童或成人更難畫。頭部的特點這個時候已經差不多固定，有些孩子的相貌甚至頗有大人樣。但有個相當可靠的訣竅來表現這個年齡，即眼睛要上移到觸及中線，髮際線到頭頂的空間為四分之三個單位，而非如成人一般是二分之一個單位（比較 39 頁的圖示 18）。成人頭像的臉部中線會切過眼睛中間，貫穿外側眼角，而將近十幾歲的青少年，雙眼都位在中線之下。鼻子仍舊略高於臉下半部的第二條分段線。下唇則碰到第三條分段線。

男孩子發育最明顯的是耳朵。嘴巴已經大致沒有嬰兒的感覺。乳齒已經換成恆齒，下顎也發育到能夠容納恆齒。鼻孔變大，鼻軟骨也擴大開展。鼻梁骨的發育略微緩慢一些，所以許多男童一直到十幾歲仍然鼻頭翹起。

這是會長雀斑的年紀，也是淘氣又無拘無束的快樂年齡，這都顯現在表情中。頭髮不聽話，門牙顯大。雖然下顎的正面發育了，但耳朵下方的腮骨則要稍晚才會發育。方正寬大的下顎最能給人成熟的感覺，如果想把臉畫得年輕，腮骨就要畫得圓潤。

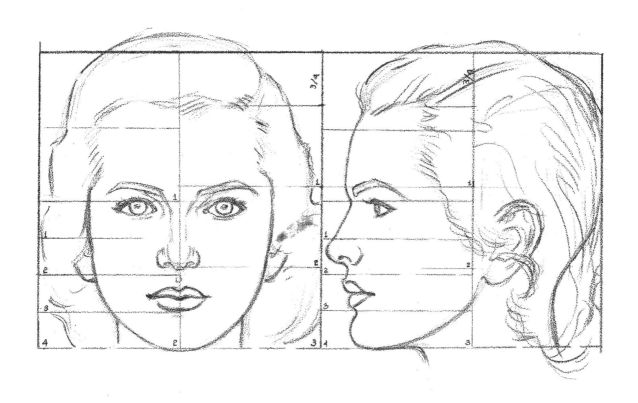

圖示 68：女學童的頭部比例

就臉部特徵來說，小女生似乎發育得比男孩快。多數女孩在十來歲時，樣貌就顯得相當成熟。我先前提過，她們通常額頭較高，髮際線也高，兩頰圓潤，而且從正面看時，眼角到耳際的空間，通常也較大。

一定要記住，我們處理的是一般情況。一定會有差異和例外。十歲到十二歲的女孩照片通常看起來比實際年齡成熟。有時候是因為我們只看到頭與肩膀，而不是頭與身體其他部分的相對關係。以十三歲或十四歲的女孩來說，頭部差不多已經發育成熟，但身體還沒有。

年輕女孩的豐滿嘴唇向來頗吸引人，而臉部豐腴也好過骨瘦如柴。這個年紀的女孩跟男孩一樣有雀斑，但在畫女孩素描時，不要誇張表現這些雀斑。

要畫好這個年齡層的孩童頭像，必須做大量練習。

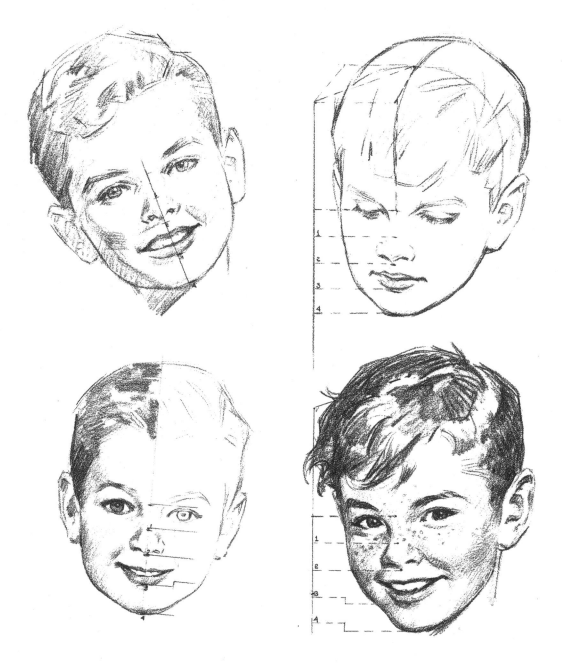

圖示 69：四分段──男學童

如果你打算從事廣告插畫，或者已經身在這個領域，你會發現畫發育中的男孩女孩，報酬非常可觀。幾乎所有食品廣告都是針對育有成長期孩子的母親，而且這類廣告會出現大量兒童。你可以根據這裡的頭像練習，或是從女性雜誌裡尋找其他適合練習的頭像。

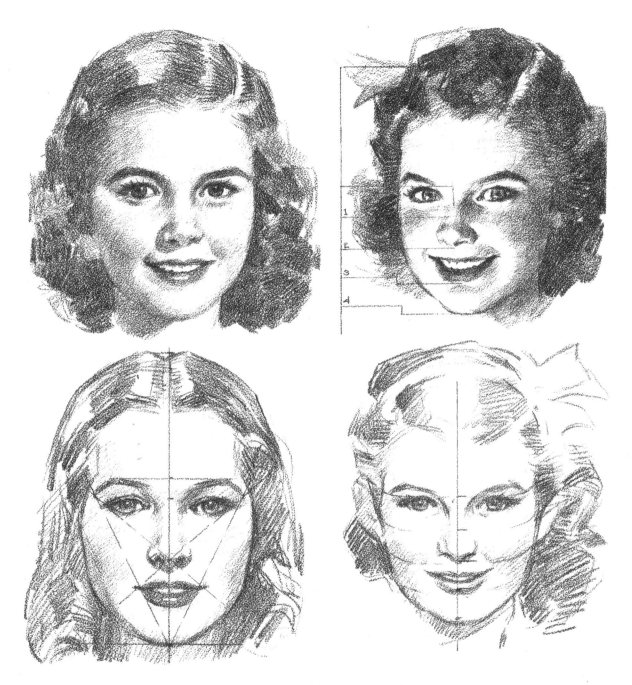

圖示 70：四分段——女學童

右上圖是我們常用的四分段法。留意左下圖中，對角線在女孩頭部的交叉情況，很有意思也很有幫助。從眼角到鼻子底部中點的對角線，也切過了嘴角；切過眉毛外端的對角線也切過嘴角，來到下巴底端的中間點。

圖示 71：男學童速寫

這些頭像只用輪廓線表現，因為簡筆畫可能比完整作品更有幫助。年輕的臉孔有種寬闊的感覺，但並非實際測量上的寬闊。在畫年輕人時，相信自己的感覺尤為重要。偶爾會有一張臉是無論你怎麼畫，就是比你的原意還要老成或年幼。倘若如此，最好的做法就是試試別的對象。

圖示 72：女學童速寫

用輪廓線畫頭像，直到滿意地看到年齡和表情都感覺對了。不能吸引你的頭像，增加色調也沒有意義。色調只能加強已經確定的形體。如果形體錯了，色調無濟於事。有時候只有輪廓線的頭像說不定看起來比精緻完美的完稿更好。

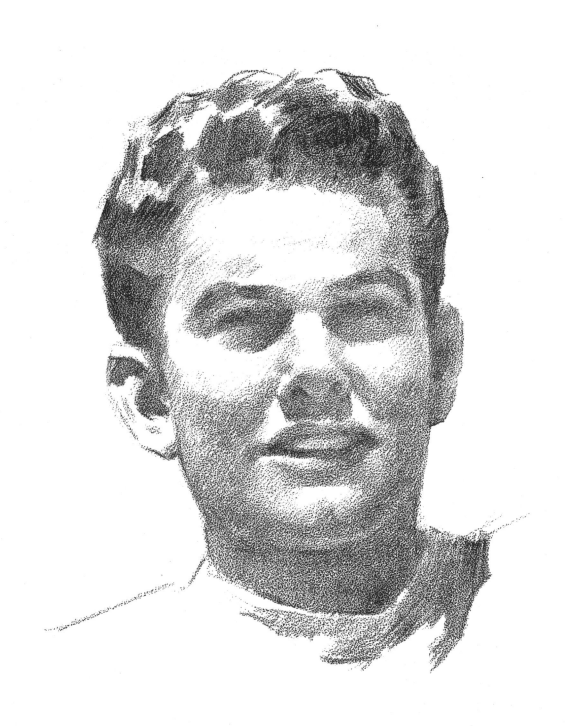

▎青少年素描：理解、研究，生動畫出多元類型

十幾歲的青少年是小說、廣告，以及肖像畫常見的題材。由於青少年的頭部比例和成人相差無幾，我們幾乎是又回到了起點，但我希望你已對素描有更多的理解。

在畫十幾歲的少男少女時，必須考慮到類型的多樣性。以少年來說，骨感而肌肉明顯的臉，會讓人聯想到運動健將類型，而大量強勁有力的活動是造成他們精瘦的部分原因。有些少年發育得很快，結果失去了一些活力；有些則瘦得不像運動員。另外一種青少年類型是圓臉、腿長臂長、手大腳大，遇到有適合的地方就會靠上去休息，而且討厭出力──特別是家務事，但通常這些少年在發育完全後，反而會蓄積更多精力。

由於大部分十幾歲少男少女食量都大，如果不運動，容易發胖。幸好在完全發育期後，精力會驟然爆發，而減去大部分多餘的體重。

對待青少年要盡可能抱持理解。記住，這個年齡是第一次心動的年紀，是急切想要在服裝、髮型及性格等所有想像得到的風尚喜好上，都與長輩不同的年紀。仔細研究青少年，以便捕捉這種精神，畢竟青少年在許多方面都讓人捉摸不定。

現在我們就要完成頭像研究，此時再回顧本書曾讓你頭疼的部分，將大有益處。新的素描應該會比最初的作品大有進益。你會發現一切都容易多了，而且你能從自己的練習作品中獲得信心。

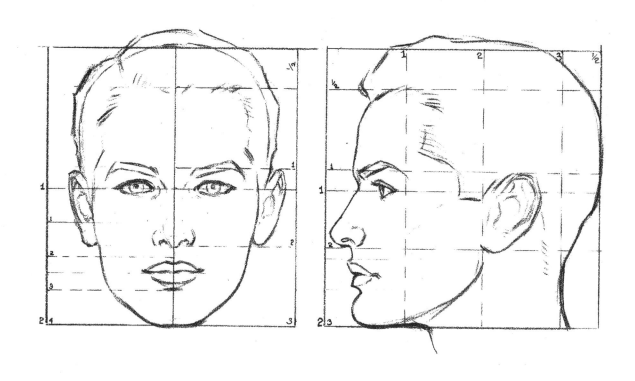

圖示 73：青少年的頭部比例

十幾歲少年的頭部比例幾乎與成人無異，差別大多在於「感覺」。少年的骨骼結構已相當明顯，只是不用像畫成年男子的頭部那樣強調。他們臉上沒有明顯的線條。皮膚緊實且依然平滑。兩頰光滑，沒有太明顯的肌肉痕跡。下顎在短時間內成長不少。鼻梁已經定形。隨著下顎與頭顱發育，耳朵相較於整個頭顱的比例，已顯得較兒時小，耳軟骨此時的輪廓也已相當分明。耳朵不再像以前那樣圓潤，耳朵線條出現更多稜角。

頭髮從太陽穴略往後移。眉毛明顯變濃密。嘴唇的大小已經發育完整。下巴往前且已定形。

唯一尚未發育完全的骨骼是腮骨。研究顯示腮骨會繼續發育到二十歲以後。我猜想頭顱在完全成熟之前，並不會停止成長，只是它的成長幅度，不會明顯到影響頭部的比例。

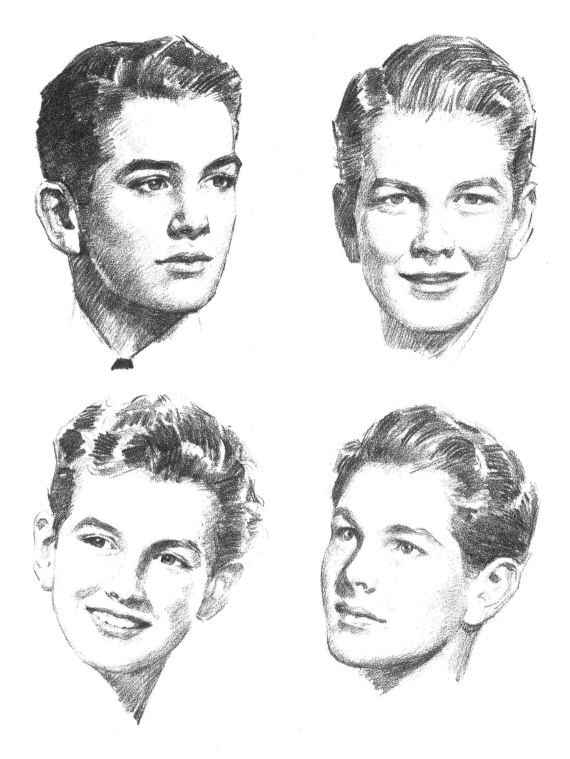

圖示 74：青少年

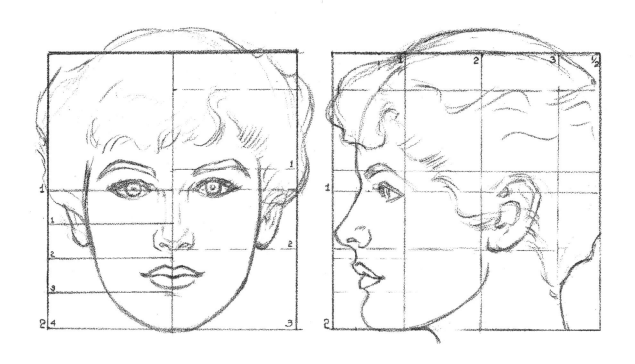

圖示 75：青少女的頭部比例

二八年華向來是少女的黃金歲月。這時候,她們已經不復快速成長期的細瘦,一切都顯得更平滑、圓潤、美麗。現在的少女也從事體育活動,臉上也比她們的母親同齡時顯露更多肌肉的痕跡。但最顯著的特點是「青春」——臉上沒有紋路,充滿蓬勃生氣與朝氣。

這些特徵在畫年輕人肖像時相當重要,畢竟臉的實際比例從十六歲到六十歲沒有什麼變化。少女的下顎可能會稍微發育,但幾乎不足以對比例有太大影響。這是為何畫家必須多少要能「感覺」想畫的年紀。

取得好的素材也相當重要。憑空捏造一個漂亮美國少女的素描是天大的難事,除非你畫過許多頭像,而且知曉從裡到外的基本構造。我不相信有哪個傑出畫家沒有充足的參考資料,即能著手。記住,美主要是完美比例加上完美的五官配置。商業插畫家需要畫到許多美少女。

圖示 76：青少女

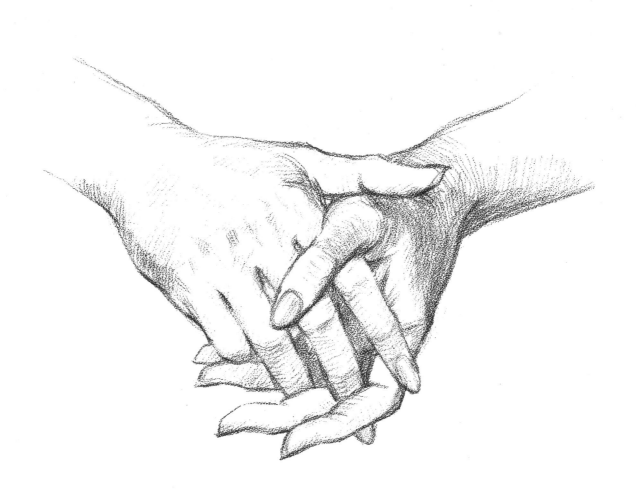

5 手部
Hands

或許在素描領域，沒有哪個部分比手部素描伴隨更多困惑不解，習作的素材也更不足的了。問題大多出在畫家總是四處尋找素材，而不是使用可得的材料。但其實你的雙手就是最理想的資訊來源，只是或許你從來沒有以這個角度想過。手部素描大多都得靠自學。指導老師所能教的，就是指出藏在你手中的事實。

在手部習作中，除了要學習組織結構，主要就是要將各個部位分解成測量單位再做比較。和手掌相較，手指有一定的長度。指關節的間距和整根手指的比例有關。相較於長度，手掌有一定的寬度。指背關節的間距比手掌指節紋的間距長。最長手指的指尖到背面第三個指關節的長度，大約是手背指尖到手腕距離的一半。大拇指的長度大約到食指的第二個關節處。手長約與下巴到髮際線的臉長相等。你也可以丈量出這些相對測量尺寸。

▌畫出完美手部的祕訣：了解手如何運作

手是人體中最柔軟易折、最能調整的部位。只要大小與重量合理，手幾乎能夠配合或抓握任何形狀。手也能做出無數不同的姿勢，而這種柔韌正是為難畫家之處。然而，就算姿勢不同，手運作的機械原理依然不變。掌心凹陷，可開可合，手指可以朝掌心中央摺起。指甲是指尖堅硬的支撐，也是精準抓握時的額外優勢。你用指尖捻起一根別針，用手掌和手指拿起鐵錘。手背在遇到手指往後的壓力，例如推東西時，基本上不易彎曲。手幾乎可以調整配合無限用途，是我們所知最為神奇的機械裝置。除了當成工具盡善盡美，手或許還比身體的任何部位更能和腦密切協調。手的許多動作都由潛意識的反射作用控制，如：打字和彈鋼琴。

人類在訓練大腦的文化意識之前，老早就開始訓練雙手了。嬰兒在能夠思考之前，早就能有效使用雙手。人抓起點燃的火柴，才知道那會灼人。從史前時代以來，人類進步的故事，必定與手的調節適應有緊密關聯。

雙手及其動作不太需要意識作用，這一點或許是我們在畫手時不曾多想的原因之一。現在看看自己的雙手，你會以嶄新的角度觀察。留意手在抓取物體之前，是如何自動調整，以配合物體的形狀。要畫一隻手拿取物品，必須先研究這個物體的外形，然後觀察手如何自動調整配合物體外形。動手拿起一顆球、桃子，或蘋果，觀察你的手指在抓取之前如何調整。其中牽涉到的機械原理，在畫手時非常重要。唯有知道手究竟如何運作，才能畫得有說服力。

▌畫出令人著迷雙手的要點

手背通常可以用三個塊面畫成──一個是大拇指到食指的底部關節，另外兩個則橫跨整個手背，往手腕處逐漸變細小。手背在大部分的動作都是彎曲的，而且彎曲弧度可簡化成這三個塊面。手掌通常由三大圍繞著凹陷掌心的塊狀畫成──掌根、大拇指下肥厚的地方（魚際），以及其他手指指根的肉丘。手指關節與大拇指必須協調，大拇指才能朝掌心凹陷處動作，或能往外伸張，與四根手指方向成直角。我們還必須小心排列指甲，才能讓指甲位在手指頂端，且指甲的中線延伸自手指本身的中線。否則指甲可能就會在指頭四處滑動，而我們卻不知道哪裡不對。

不斷研究自己的手，以便對雙手有大致的認識。內層的肌肉被埋藏得很深，所以不如外在形狀那麼重要。唯一能看到的骨骼痕跡就在手背、指關節，以及腕關節上。如果能掌握手掌的任何動作，要連上手指，並使手指與手掌配合協調就相當容易了。研究手指的相對長度，記住大拇指大多與其他手指成直角。不要想著手很難畫。除非你理解手是如何動作的，否則雙手總是使人困惑該如何下筆。一旦懂了，雙手就很令人著迷了。

記住最重要的一點，手掌心是凹陷的，手背卻是突起的。肉丘圍繞著掌心排列，因此即便是液體也能用手捧住。原始人就是將手當杯子用，而且雙手一起捧，就能吃到只用手指拿不住的食物。大拇指的大肌肉是手上最重要的肌肉。這股肌肉結合或抗衡手指的拉力，能給人強大的握力，甚至足以懸空吊掛自身重量。這個強大的肌

肉可以握住棍棒、弓、長矛。動物的生存仰賴顎肌，但我們可以說，人類靠的是雙手。

等你掌握手的結構與比例（圖示 77 至圖示 85，128 頁至 136 頁），會發現輕輕鬆鬆就能用自己的知識展現女性、嬰兒、兒童，及老人雙手的特殊特徵。

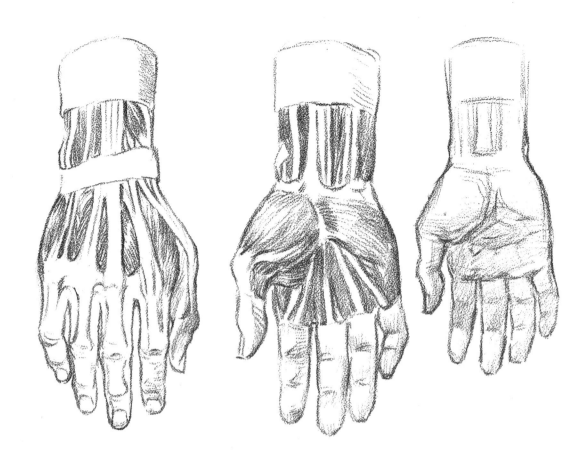

圖示 77：手的解剖構造

注意連接到掌根的強健肌腱，以及手背的肌腱如何分組牽拉手指。這些肌腱的運作
十分神奇，因為它們可以同時從手掌的內外操作所有手指，又能分別控制每一根手
指。拉扯這些肌腱的肌肉位於前臂。幸好對畫家來說，手掌大部分的肌腱都深埋在
裡層，並未顯現在外。嬰兒和小孩的手背肌腱隱而未顯，成年人及老年人的手背肌
腱則相當明顯。

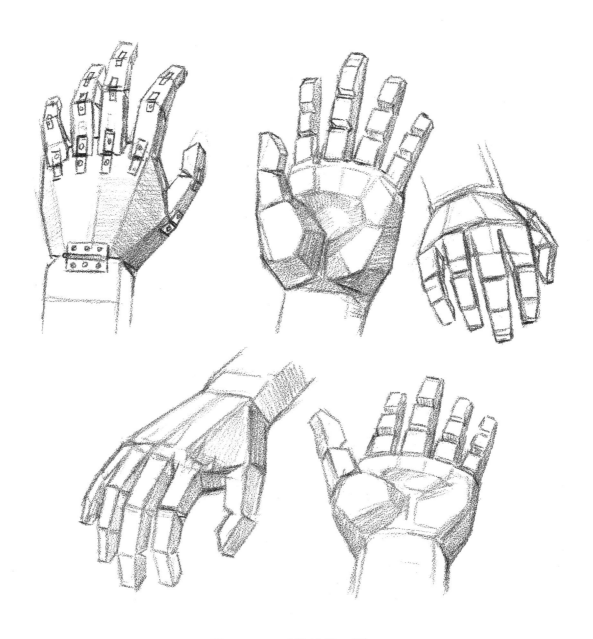

圖示 78：手的塊狀形體

手背的骨骼與肌腱接近表層，環繞手掌與手指內側的肌腱都有肉丘徹底包覆。我將這些肉丘用塊狀表現，以便熟悉掌握。注意大拇指肌肉與掌根格外厚實的肉丘。每一根手指的基座都有肉丘，將它們連起便會在手掌頂端形成一片。手指基座的肉丘保護裡面的骨骼。由於這些肉丘全都柔軟易彎，能提供更為牢固的握力，就像汽車輪胎的柔韌胎面在路面上的抓地力。手的頂端沒有肉丘，不過小指外側邊緣的肉丘可以使手承受重力打擊而不會受傷，特別是握緊拳頭時，它更能提供保護。

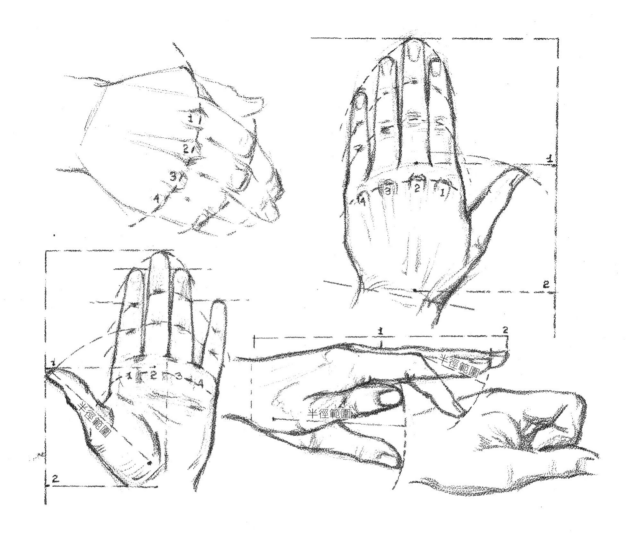

圖示 79：手的比例

下一個重點就是指尖與指關節的弧線位置。從手掌中間畫過一條線，兩端各有兩根手指。中指的肌腱大約將手背分成兩半。另外很重要的一點是，大拇指可與其餘手指成直角。大拇指的動作大多是往內朝手掌靠攏，或是由手掌往外伸，而手指則是朝手掌開合。指關節的位置略高於手指內側的指節紋。留意指關節在手背形成的平坦曲線，而愈朝指尖，指關節的曲線弧度愈明顯。

中指是我們決定手長的關鍵手指。從手背來看，中指指尖至底部指關節的長度，比手長的一半略長。手掌的寬度比手內側寬度的一半略寬。食指約可觸及中指的指甲。無名指的長度約與食指相等。小指正好碰到無名指最頂端的指關節。

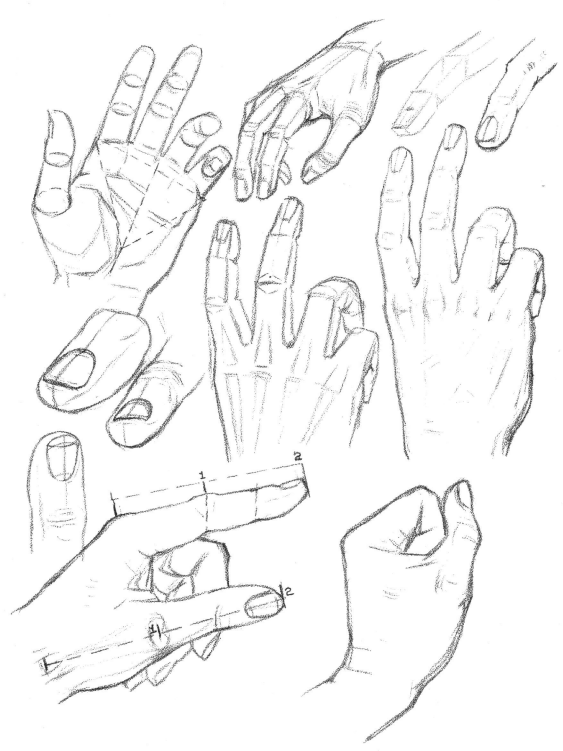

圖示 80：手的結構

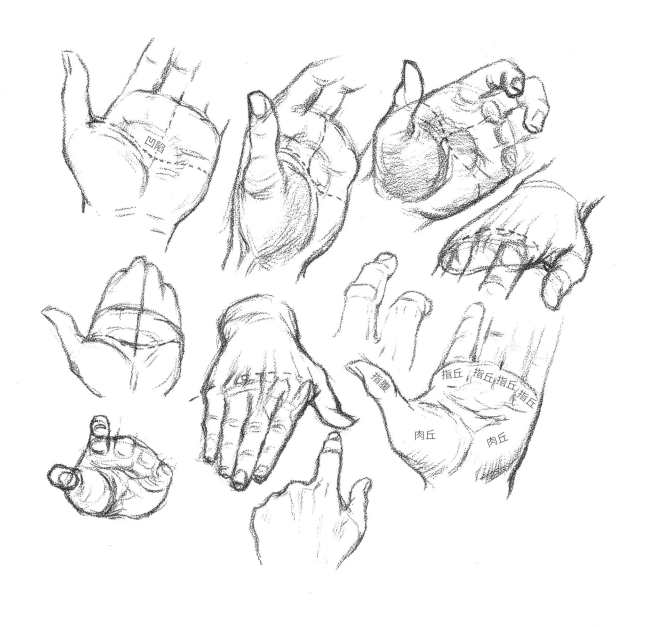

指腹

指丘 指丘 指丘 指丘

肉丘

肉丘

凹陷

圖示 81：掌心凹陷處

留意上圖中，如何仔細勾勒掌心凹陷處，並留意因此在手背形成的弧線。除非畫家理解手的這項特性，否則絕對無法畫出自然，或能夠抓取東西的雙手。這些手看起來彷彿都能握住東西。拍手發出的聲響來自雙手手掌窩成杯狀或袋狀，驟然擠壓空氣而產生的。看起來不像能緊握的手就是畫糟了。仔細研究自己的手。

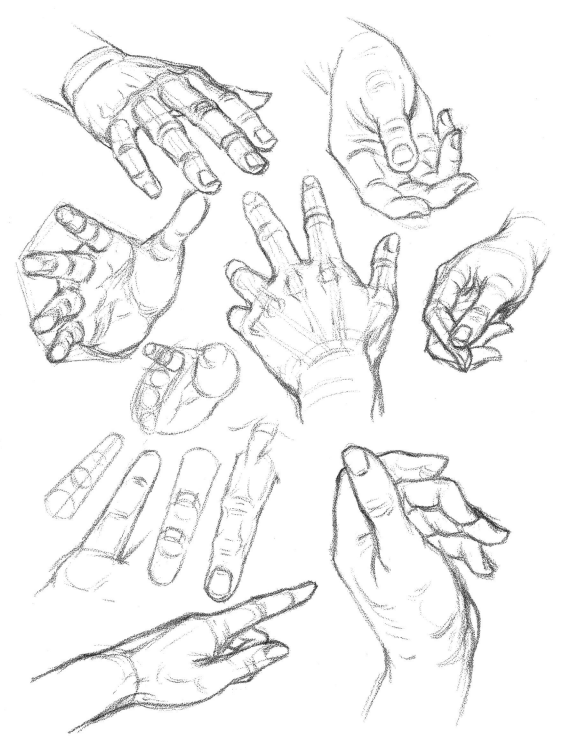

图示 82：手的前缩图

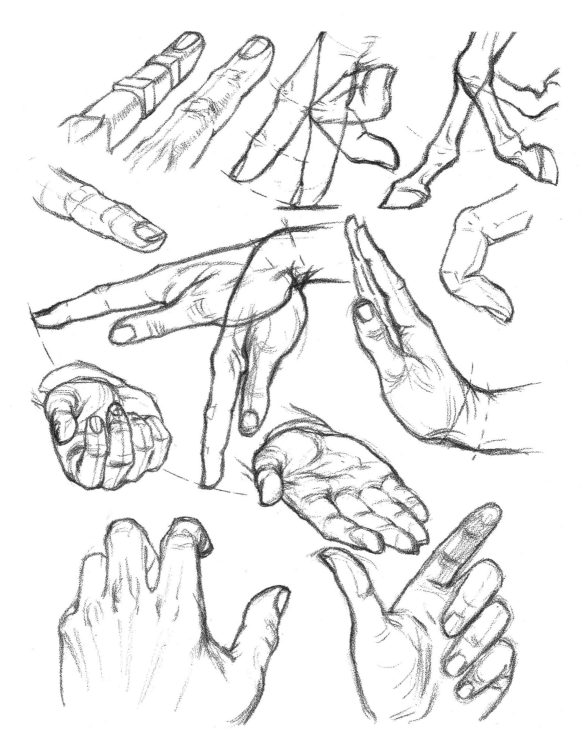

圖示 83：手的動作

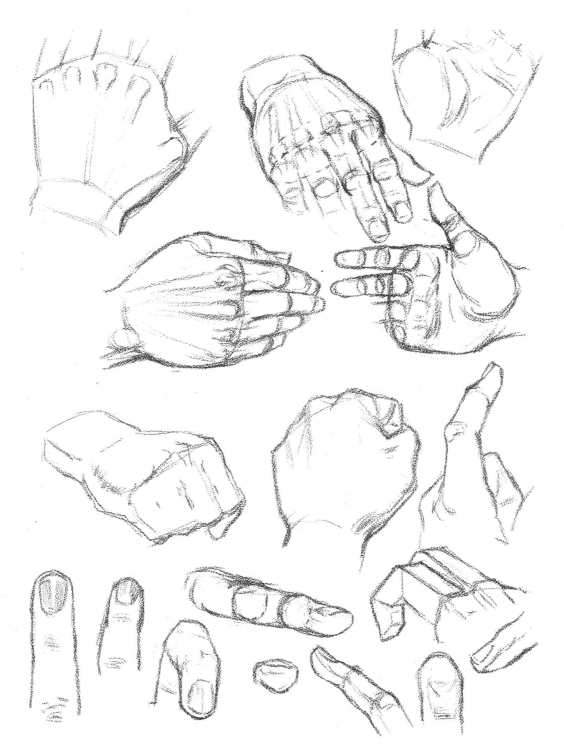

圖示 84：指關節

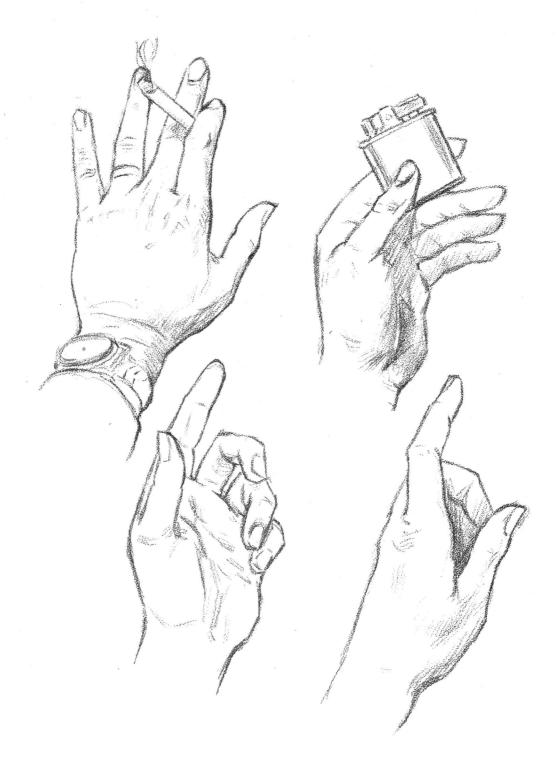

圖示 85：畫自己的手

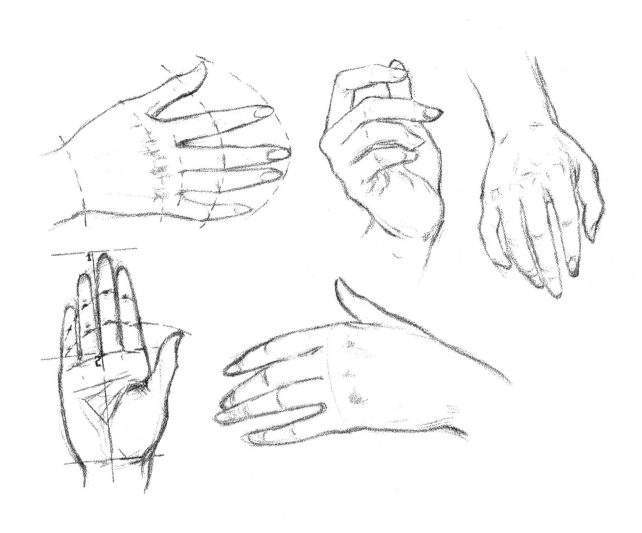

圖示 86：女性的手

女性的手跟臉一樣，與男性的主要差別在於骨架較小、肌肉更纖細，而且通常塊面
更為圓潤。如果中指至少有手掌長度的一半，便會顯得更優雅，且富有女性特質。
雖然女性的手纖細修長，但依然有驚人的強韌握力。橢圓形的修長指甲會更添魅力。

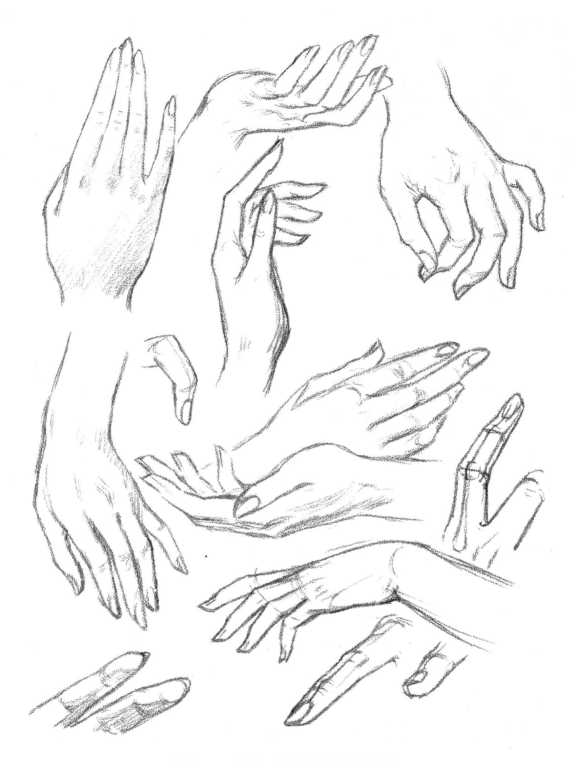

圖示 87：女性手指朝指尖漸漸尖細

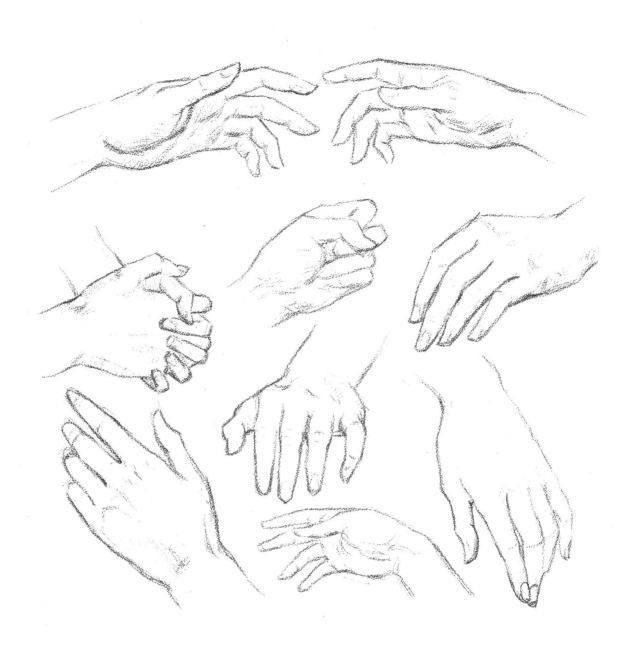

圖示 88：大量練習雙手的習作

學畫雙手只有一個可靠方法，那就是練習大量習作。在所有要素中，適當的間距對手而言是最為基本的。你必須根據自己的觀察與視角，將手指安放到手掌上。雙手從來不是筆直平坦的。要仔細判斷指關節的間距。習作時，通常需要運用前縮圖法，如圖示 82 至圖示 85（133 頁至 136 頁）所列的圖例。

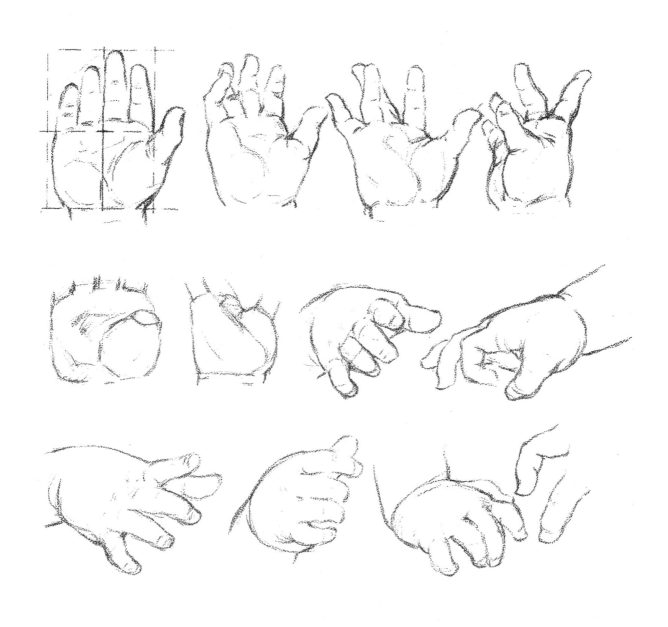

圖示 89：嬰兒的手

嬰兒的手本身就是一門功課。他們和成人之手的基本差異在於，和小小手指相較，他們的手掌較為肥厚。嬰兒的大拇指肌與掌根相對非常有力。年紀很小的嬰兒就已能抓握與自己體重相當的重量。手背的指關節深埋在皮膚裡面，只能看到小渦。手的基部可能全被皺摺包圍。掌根比手掌頂端的指丘更肥厚。

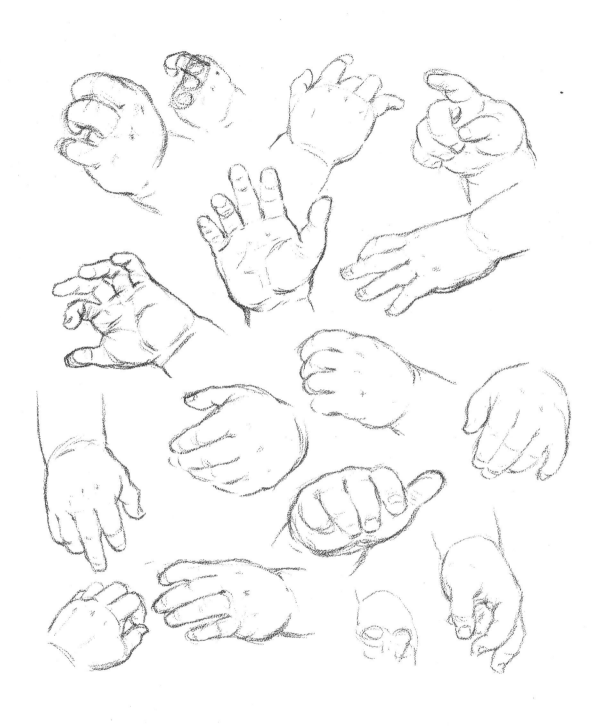

圖示 90：嬰兒手部習作

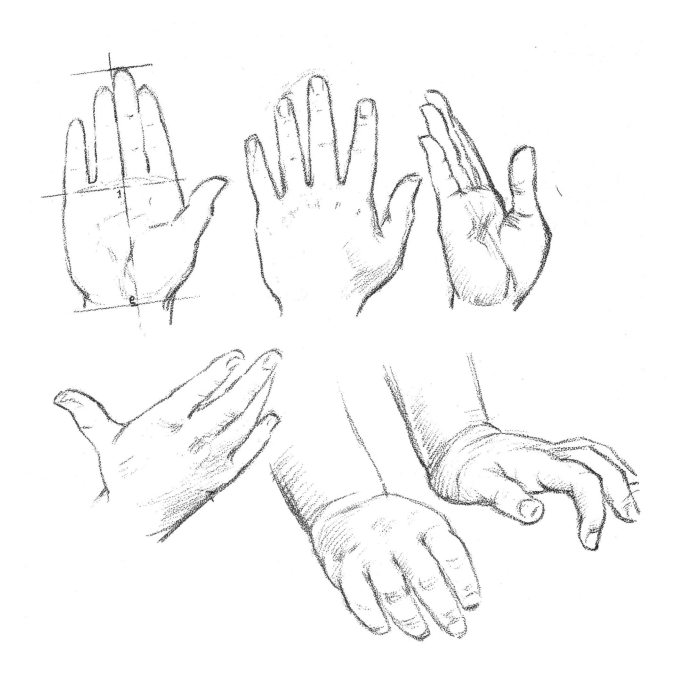

圖示 91：兒童的手

兒童的手介於嬰兒與青少年之間。意思就是大拇指肌與掌根在比例上較成人的手更厚，但比較手指，兒童的手指又沒有嬰兒的手指那麼肥厚。手指與手掌的相對比例與成人差不多。整個手小一些、胖一些，也有更多小渦，指關節當然也更平滑。

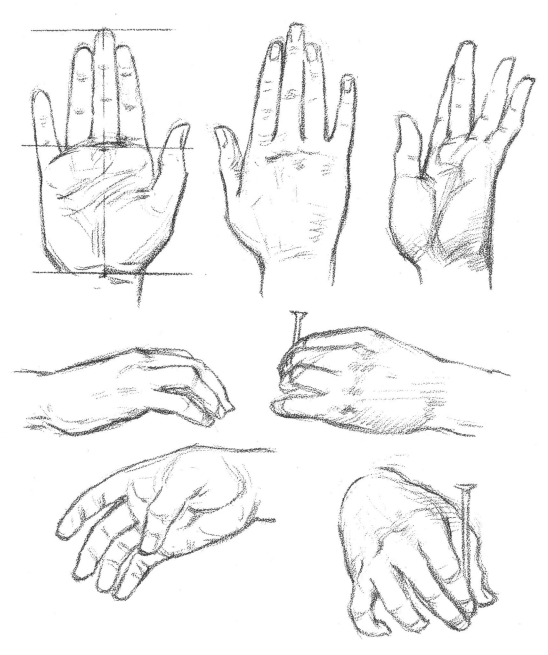

圖示 92：青春期的手

小學年紀的男女生，手並沒有太大差別，但到了青春期就有很大轉變。男孩的手要更大更結實，展現骨骼與肌肉發育的痕跡。女孩的手怎樣也不會如男孩般長出粗大的指關節，因為骨架依然較小。男孩的掌根也在發育，但女孩掌根仍舊更為柔軟纖細。男孩的手指甲與手指略微寬大一些。

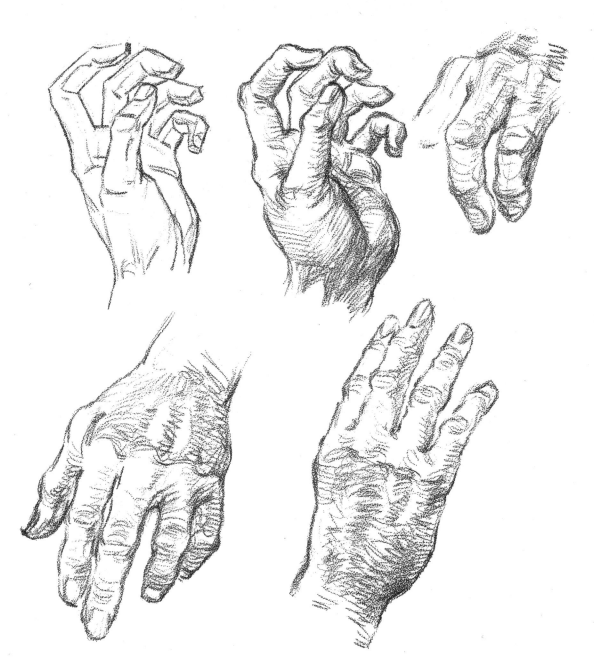

圖示 93：老化的手

一旦掌握了手的結構，老年人的手畫起來就是賞心樂事了。其實他們的手比年輕人更容易畫，因為解剖構造與結構更為明顯，也清楚呈現在外觀上。雖然基本結構相同，手指卻變粗厚，關節更大，且指關節突出。皮膚變皺，但除非是特寫，否則不需要強調。

肖像畫的要點

在本書尾聲，我想感謝先前幾本書的讀者十分善意地來信。由於來信多不勝數，也因為我自己有時間壓力，始終無法如我所願地盡量多回信。如果我的書能對你有所助益，那我非常高興。

過去短短十年裡，已經出現許多關於素描和繪畫的書籍。或許再多一本顯得多餘，但我在著手進行這本書之前做了調查，發現很少書籍專攻頭和手。這兩者對商業畫家與肖像畫家都十分重要，所以我試圖填補這個缺口。我堅信，寫作這樣一本書的人，本身的生計應該要與寫作內容息息相關。就這方面的能力來說，我認為我可以靠實證取代理論——由我自己根據此處提供的原理完成的作品，長久以來銷售給重要刊物即可資為證。

商業美術領域有許多優秀人才，學院裡也有許多優秀教師，他們都能夠處理同樣的主題。然而，主要問題在於，如何從已經很滿的時間表裡找出時間與精力做這件事。不過，我發現幾乎只要有興趣且樂意嘗試的事，都能挪出時間來做，只是要縮減其他同樣喜歡的樂事。本書大多是在夜晚進行，或是利用其他工作壓力之間擠出的時間。我希望，如果我能找出時間完成這本書，其他人同樣也能排出時間研讀。我的目標已經完成，但還是關心書是否發表，以及能否對年輕人發揮我希望達到的作用。

在這個領域貢獻最大的人，是那些雖然沒有獲取太多書本提供的知識，但下過苦工的人。他們零散地擷取、拼湊資訊，融會至種種個人實務和實驗中。書本沒辦法替任何人工作，但可以讓個人的努力更為務實並可獲利。經由加速吸取迫切需要的知識，畫家便能有更長久的成功生涯。

我的用意並非要讀者在合上這本書時停止研究頭和手。我的目的一直都是幫助讀者

有個基礎扎實的開端，使他們的能力有最好的發展機會。我們知道，如果頭像畫到最後無法產生立體感和良好的結構，那就不算畫得好。肖像畫必定來自具體的分析以及對頭部解剖構造大致的理解。如果我告訴你可以如何分析，以及描繪頭像時樁樁件件的箇中緣由，你的進度就會突飛猛進。

除了技術方面的知識，我認為畫家必須敬重頭部結構之美，崇敬賦予個人特性的形體特質，並懷著追求描繪技藝之美的欲望。畫家應竭力不讓自己的技巧成為制式化的公式，將所有頭像以同樣方式畫成。要不斷以基本知識做實驗。有些頭像以暗示想像表現最理想，有些則要一絲一毫都忠實反映現實才好；有些如果用線條描繪更有趣，有些則要用色調烘托。成果絕對不可活像是由生產線製造產出。改變技巧風格並不容易，維持想法靈活多變也不簡單。大量的練習與實驗是必要的。

有個非常理想的建議就是找一群年輕畫家，組成速寫班，一個星期碰面一次，分攤模特兒和其他開支的費用。這樣的小組提供每個人互相學習的機會，還能建立終身的友誼。我年輕時在芝加哥就這樣做。很多小組成員如今已經在各自領域領先群倫，有些還創作出本國的傑出作品。雖說每個人必定都付出了心血，但所有人無疑都在這集體經驗中有了收穫。當然，任何想以藝術為生的人，如果有辦法，都應該上個好的藝術學院。但訓練不可就此止步。在我提到的小組中，所有人都完成了學術訓練，也已經活躍在工作領域中，但他們都有興趣學習更多，因此籌組了這個非正式的臨床教學。

準備這本書讓我樂在其中，即使這導致工作堆積如山。我誠心祝福每位讀者，也希望所有人都能在其中發現一些終身受用的東西。對於那些把素描當業餘嗜好而非專業的人，我希望藉由簡化他們的問題，能給他們的消遣活動帶來更多欣喜滿足。

肖像素描技巧指南
Drawing the Head and Hands

作　　者　安德魯‧路米斯（Andrew Loomis）
譯　　者　林奕伶
主　　編　呂佳昀

總 編 輯　李映慧
執 行 長　陳旭華（steve@bookrep.com.tw）

封面設計　許晉維
排　　版　蕭彥伶
印　　製　成陽印刷股份有限公司
法律顧問　華洋法律事務所 蘇文生律師

定　　價　520 元
初　　版　2018 年 6 月
二　　版　2024 年 3 月

電子書 E-ISBN
9786267378601（EPUB）
9786267378595（PDF）

出　　版　大牌出版／遠足文化事業股份有限公司
發　　行　遠足文化事業股份有限公司（讀書共和國出版集團）
地　　址　23141 新北市新店區民權路 108-2 號 9 樓
電　　話　+886- 2- 2218 1417
郵撥帳號　19504465 遠足文化事業股份有限公司

Complex Chinese translation copyright ©2018, 2024
by Streamer Publishing, an imprint of Walkers Cultural Co., Ltd.
ALL RIGHTS RESERVED

國家圖書館出版品預行編目（CIP）資料

肖像素描技巧指南 / 安德魯‧路米斯（Andrew Loomis）著；林奕伶 譯 . -- 二版 . -- 新北市：大牌出版，
遠足文化發行 , 2024.03
148 面；21×27 公分
譯自：Drawing the Head and Hands
ISBN 978-626-7378-58-8（平裝）

1. CST: 素描　2. CST: 人物畫　3. CST: 繪畫技法

947.16　　　　　　　　　　　　　　　　　　　　　　　　　　　113001981